国家示范性高等职业院校艺术设计专业精品教材
高职高专艺术学门类『十三五』规划教材

三大构成
SANDA GOUCHENG

主　编　刘严　施颖钰
副主编　龙黎黎　彭峰　汪帆　李丹　叶帆

华中科技大学出版社
http://www.hustp.com
中国·武汉

内容简介

三大构成作为设计类专业的基础课程，理论丰富，实践性强。本书的编写依据高等职业院校室内设计、工业造型设计、广告设计、计算机艺术设计、展示设计、建筑设计及相关设计类专业学生的知识结构和认知特点进行编写。

全书共分为六章，第一章三大构成应用概述，第二章平面构成的基本原理，第三章平面构成的表现形式与应用，第四章色彩构成的基本原理，第五章色彩构成的表现形式与应用，第六章立体构成的表现形式与应用。每个章节图文并茂、形式新颖，理论与实践相互穿插，对于夯实学生的设计基础有着重要的作用。

图书在版编目（CIP）数据

三大构成 / 刘严，施颖钰主编. — 武汉：华中科技大学出版社，2016.8（2022.12 重印）
高职高专艺术学门类"十三五"规划教材
ISBN 978-7-5680-1946-0

Ⅰ.①三…　Ⅱ.①刘…　②施…　Ⅲ.①构图学-高等职业教育-教材　Ⅳ.①J061

中国版本图书馆 CIP 数据核字(2016)第 138517 号

三大构成
Sanda Goucheng

刘　严　施颖钰　主编

策划编辑：	彭中军
责任编辑：	史永霞
封面设计：	孢　子
责任监印：	朱　玢
出版发行：	华中科技大学出版社（中国·武汉）
	武昌喻家山　邮编：430074　电话：(027) 81321913
录　　排：	武汉正风天下文化发展有限公司
印　　刷：	武汉科源印刷设计有限公司
开　　本：	880 mm×1230 mm　1/16
印　　张：	9.5
字　　数：	294 千字
版　　次：	2022 年 12 月第 1 版第 10 次印刷
定　　价：	49.00 元

本书若有印装质量问题，请向出版社营销中心调换
全国免费服务热线：400-6679-118　竭诚为您服务
版权所有　侵权必究

国家示范性高等职业院校艺术设计专业精品教材
高职高专艺术学门类"十三五"规划教材
基于高职高专艺术设计传媒大类课程教学与教材开发的研究成果实践教材

编审委员会名单

■ 顾 问 （排名不分先后）

王国川　教育部高职高专教指委协联办主任
陈文龙　教育部高等学校高职高专艺术设计类专业教学指导委员会副主任委员
彭　亮　教育部高等学校高职高专艺术设计类专业教学指导委员会副主任委员
夏万爽　教育部高等学校高职高专艺术设计类专业教学指导委员会委员
陈　希　全国行业职业教育教学指导委员会民族技艺职业教育教学指导委员会委员
陈　新　全国行业职业教育教学指导委员会民族技艺职业教育教学指导委员会委员

■ 总 序

姜大源　教育部职业技术教育中心研究所学术委员会秘书长
　　　　《中国职业技术教育》杂志主编
　　　　中国职业技术教育学会理事、教学工作委员会副主任、职教课程理论与开发研究会主任

■ 编审委员会 （排名不分先后）

万良保	吴　帆	黄立元	陈艳麒	许兴国	肖新华	杨志红	李胜林	裴　兵	张　程	吴　琰
葛玉珍	任雪玲	汪　帆	黄　达	殷　辛	廖运升	王　茜	廖婉华	张容容	张震甫	薛保华
汪　帆	余戡平	陈锦忠	张晓红	马金萍	乔艺峰	丁春娟	蒋尚文	龙　英	吴玉红	岳金莲
瞿思思	肖楚才	刘小艳	郝灵生	郑伟方	李翠玉	覃京燕	朱圳基	石晓岚	赵　璐	洪易娜
李　华	刘　严	杨艳芳	李　璇	郑蓉蓉	梁　茜	邱　萌	李茂虎	潘春利	张歆旎	黄　亮
翁蕾蕾	刘雪花	朱岱力	熊　莎	欧阳丹	钱丹丹	高倬君	姜金泽	徐　斌	王兆熊	鲁　娟
余思慧	袁丽萍	盛国森	林　蛟	黄兵桥	肖友民	曾易平	白光泽	郭新宇	刘素平	李　征
许　磊	万晓梅	侯利阳	王　宏	秦红兰	胡　信	王唯茵	唐晓辉	刘媛媛	马丽芳	张远珑
李松励	金秋月	冯越峰	李琳琳	董　雪	王双科	潘　静	张成子	张丹丹	李　琰	胡成明
黄海宏	郑灵燕	杨　平	陈杨飞	王汝恒	李锦林	矫荣波	邓学峰	吴天中	邵爱民	王　慧
余　辉	杜　伟	王　佳	税明丽	陈　超	吴金柱	陈崇刚	杨　超	李　楠	陈春花	罗时武
武建林	刘　晔	陈旭彤	乔　璐	管学理	权凌枫	张　勇	冷先平	任康丽	严昶新	孙晓明
戚　彬	许增健	余学伟	陈绪春	姚　鹏	王翠萍	李　琳	刘　君	孙建军	孟祥云	徐　勤
李　兰	桂元龙	江敬艳	刘兴邦	陈峥强	朱　琴	王海燕	熊　勇	孙秀春	姚志奇	袁　铀
杨淑珍	李迎丹	黄　彦	谢　岚	肖机灵	韩云霞	刘　卷	刘　洪	董　萍	赵家富	常丽群
刘永福	姜淑媛	郑　楠	张春燕	史树秋	陈　杰	牛晓鹏	谷　莉	刘金刚	汲晓辉	刘利志
高　昕	刘　璞	杨晓飞	高　卿	陈志勤	江广城	钱明学	于　娜	杨清虎	徐　琳	彭华容
何雄飞	刘　娜	于兴财	胡　勇	颜文明						

国家示范性高等职业院校艺术设计专业精品教材
高职高专艺术学门类"十三五"规划教材
基于高职高专艺术设计传媒大类课程教学与教材开发的研究成果实践教材

组编院校(排名不分先后)

广州番禺职业技术学院	湖南大众传媒职业技术学院	天津轻工职业技术学院
深圳职业技术学院	黄冈职业技术学院	重庆城市管理职业学院
天津职业大学	无锡商业职业技术学院	顺德职业技术学院
广西机电职业技术学院	南宁职业技术学院	武汉职业技术学院
常州轻工职业技术学院	广西建设职业技术学院	黑龙江建筑职业技术学院
邢台职业技术学院	江汉艺术职业学院	乌鲁木齐职业大学
长江职业学院	淄博职业学院	黑龙江省艺术设计协会
上海工艺美术职业学院	温州职业技术学院	冀中职业学院
山东科技职业学院	邯郸职业技术学院	湖南中医药大学
随州职业技术学院	湖南女子学院	广西大学农学院
大连艺术职业学院	广东文艺职业学院	山东理工大学
潍坊职业学院	宁波职业技术学院	湖北工业大学
广州城市职业学院	潮汕职业技术学院	重庆三峡学院美术学院
武汉商学院	四川建筑职业技术学院	湖北经济学院
甘肃林业职业技术学院	海口经济学院	内蒙古农业大学
湖南科技职业学院	威海职业学院	重庆工商大学设计艺术学院
鄂州职业大学	襄阳职业技术学院	石家庄学院
武汉交通职业学院	武汉工业职业技术学院	河北科技大学理工学院
石家庄东方美术职业学院	南通纺织职业技术学院	江南大学
漳州职业技术学院	四川国际标榜职业学院	北京科技大学
广东岭南职业技术学院	陕西服装艺术职业学院	湖北文理学院
石家庄科技工程职业学院	湖北生态工程职业技术学院	南阳理工学院
湖北生物科技职业学院	重庆工商职业学院	广西职业技术学院
重庆航天职业技术学院	重庆工贸职业技术学院	三峡电力职业学院
江苏信息职业技术学院	宁夏职业技术学院	唐山学院
湖南工业职业技术学院	无锡工艺职业技术学院	苏州经贸职业技术学院
无锡南洋职业技术学院	云南经济管理职业学院	唐山工业职业技术学院
武汉软件工程职业学院	内蒙古商贸职业学院	广东纺织职业技术学院
湖南民族职业学院	湖北工业职业技术学院	昆明冶金高等专科学校
湖南环境生物职业技术学院	青岛职业技术学院	江西财经大学
长春职业技术学院	湖北交通职业技术学院	天津财经大学珠江学院
石家庄职业技术学院	绵阳职业技术学院	广东科技贸易职业学院
河北工业职业技术学院	湖北职业技术学院	武汉科技大学城市学院
广东建设职业技术学院	浙江同济科技职业学院	广东轻工职业技术学院
辽宁经济职业技术学院	沈阳市于洪区职业教育中心	辽宁装备制造职业技术学院
武昌理工学院	安徽现代信息工程职业学院	湖北城市建设职业技术学院
武汉城市职业学院	武汉民政职业学院	黑龙江林业职业技术学院
武汉船舶职业技术学院	湖北轻工职业技术学院	四川天一学院
四川长江职业学院	成都理工大学广播影视学院	

目录 MULU

SANDA GOUCHENG

第一章　三大构成应用概述 ··· (1)
　一、构成的定义 ··· (2)
　二、构成的分类 ··· (2)
　三、平面构成在信息图表设计中的应用 ··· (2)
　四、色彩构成在室内设计中的应用 ··· (3)
　五、立体构成在建筑设计中的应用 ··· (3)

第二章　平面构成的基本原理 ··· (5)
　一、平面构成的形态要素 ·· (6)
　二、平面构成的基本形 ·· (18)
　三、形式美的法则 ·· (24)

第三章　平面构成的表现形式与应用 ··· (33)
　一、重复构成训练 ·· (34)
　二、近似构成训练 ·· (35)
　三、渐变构成训练 ·· (36)
　四、发射构成训练 ·· (38)
　五、特异构成训练 ·· (39)
　六、分割构成训练 ·· (40)
　七、密集构成训练 ·· (42)
　八、对比构成训练 ·· (43)
　九、肌理构成训练 ·· (45)

第四章　色彩构成的基本原理 ··· (49)
　一、光 ·· (50)
　二、色彩的基本属性 ··· (53)

第五章 色彩构成的表现形式与应用 ………………………………… (63)
 一、色彩混合训练 ……………………………………………… (64)
 二、色彩对比训练 ……………………………………………… (67)
 三、色彩调和训练 ……………………………………………… (76)
 四、色彩情感训练 ……………………………………………… (84)
 五、色彩创意构成训练 ………………………………………… (87)

第六章 立体构成的表现形式与应用 ………………………………… (101)
 一、立体感觉和空间造型 ……………………………………… (102)
 二、点的概念及基本理论 ……………………………………… (102)
 三、线材立体构成训练 ………………………………………… (106)
 四、面材立体构成训练 ………………………………………… (114)
 五、块材立体构成训练 ………………………………………… (122)
 六、材料肌理训练 ……………………………………………… (126)
 七、立体构成设计应用与赏析 ………………………………… (134)

参考文献 ……………………………………………………………… (144)

第一章
三大构成应用概述

San Da Gou Cheng ◀◀◀◀

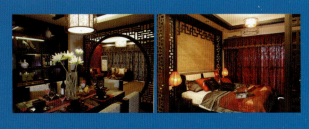

◀◀◀◀

■ 内容概述

构成是一种造型概念，其含义是将几种不同形态的单元重新组合，构成一个新的单元，并富含形式美的法则，有着视觉传达和力学的概念。随着科技进步与社会发展，构成已运用于设计学科的各个领域。

■ 能力目标

构成是一门设计的专业基础学科，学习构成课程可以让学生具有独立自主的创新意识及团队协作的能力。

■ 知识目标

通过平面构成的学习，使学生了解版式布置、形象艺术的基础内容；通过色彩构成的学习，使学生认知色彩的科学性，合理地搭配和使用各种颜色；通过立体构成的学习，使学生从结构、力学等方面了解各个物体构造的物理形态。

■ 素质目标

培养学生的构成认知能力、色彩搭配能力、动手能力、组织与协作能力，从而掌握三大构成的基本理论。

一、构成的定义　　　　　　　　　　　　　　　　　　　　　ONE

构成就是将各种点、线、面、体、色彩、结构、空间等通过艺术形态的组合使其具有形式美，其作用就是将设计所包含的结构造型、色彩搭配、空间搭配等方面融合起来，成为一个完整有序的整体，发挥材料和造型的优势。

二、构成的分类　　　　　　　　　　　　　　　　　　　　　TWO

平面构成研究形象在二维空间里的变化构成，从而探索空间的视觉规律、形象规律、骨格变化规律、各种元素的构成规律。色彩构成是根据人们在日常生活中对色彩的感觉和表达而形成的一种思维模式。不同的颜色搭配，能给人不同的心理感受和心理需求，而色彩构成就是将这些思维模式通过画面表现出来。立体构成是研究立体形态的材料和结构形式的造型学科，立体构成研究的对象是立体形态和空间形态的构成规律。

三、平面构成在信息图表设计中的应用　　　　　　　　　　　THREE

随着现代信息社会的发展，信息图表设计作为动态的表达抽象数据的一种手段，起到了至关重要的作用。平面构成在信息图表设计中主要运用于版式的设计，版式形象能突出一个设计作品的中心。例如APP上的信息图标都是运用点、线、面来构成的，其规律是使图形和文字作为信息传递的载体呈现逻辑上的整体视觉形象，如图1-1所示。

图1-1　平面构成在信息图表设计中的应用

四、色彩构成在室内设计中的应用

色彩构成的多样性往往传递出不一样的情感体验，既可以突出主题，增强功能感，也可以点缀美化，营造宜居的室内氛围。室内设计中的色彩可以通过装饰材料的色彩、家具色彩和灯光色彩进行设计。中式风格的室内环境布置要求顶部材料色彩使用高明度色彩，中间墙体使用中明度色彩，地面材料使用低明度色彩，这样上轻下重的色彩搭配给人感觉稳定，并且层次鲜明，室内各个界面色调的和谐衬托出中式风格家具陈设的沧桑和古朴，营造出一种素雅淡泊的宁静生活，如图1-2和图1-3所示。

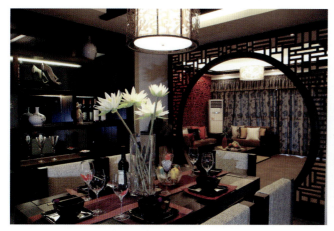
图1-2 中式餐厅的色彩构成

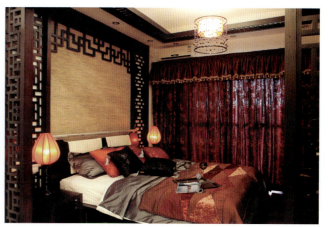
图1-3 中式卧室的色彩构成

五、立体构成在建筑设计中的应用

立体构成在建筑设计中的应用是利用一系列实体要素，通过围合、限定、拼接、组合、打散等设计手法，将实体要素根据构成的形式法则和力学要求进行空间的营造，即组合出满足不同人群和功能需求的空间造型和布局。构成要素的造型、色彩及其质感表现在建筑形态中，也为建筑注入了情感的力量。所以，立体构成作为建筑设计的基础，在建筑设计中起着重要的作用，如图1-4所示。

图1-4 立体构成在建筑设计中的应用

习　题

1. 构成的组成要素有哪些？
2. 构成包含哪几种构成形式？

第二章
平面构成的基本原理

SAN DA GOU CHENG

内容概述

采用图文举例的方式阐述平面构成中的最基本元素——点、线、面的概念,以及骨格的种类与划分规律,并合理地将这些基础知识融入形式美法则中。

能力目标

运用平面构成中的点、线、面作为最基本元素,通过各种骨格的划分,设计出具有形式美的构成图案,并掌握平面构成在艺术设计中的运用。

知识目标

了解三大构成中平面构成的基本原理及形式美法则。

素质目标

强调平面构成作为三大构成的支柱之一,培养学生的观察力、创造力、想象力,使学生具备探索和发现的创新精神。

一、平面构成的形态要素　　ONE

平面构成包含两大要素——形态要素和构成要素。构成设计的点、线、面是最基本的形态要素。很多人都认为点、线、面是一种概念元素,但是在实际的生活和设计中,它们有其独特的形象,是可见的。在建筑、室内外环境、服饰及生活日用品等方面都离不开点、线、面。这些最基本的造型要素及构成原则,是设计工作者必须要掌握的最基本知识。

1. 基本形态要素——点的构成

1)点的定义

"点"这个概念在日常生活中我们会经常接触到,如图2-1所示。

图2-1　随处可见的点

那么,点到底是什么,到底有多大?从几何学上讲,点是没有大小而只有位置之分的。既然点没有大小,那我们怎么还常说"一个小圆点,一个大黑点",岂不是前后矛盾了!我们怎么可以用有大小的"点"来表示没有大小的"点"呢?究竟占多大的面积才算得上是点呢?这里要求我们把作为几何图形的点与日常生活中所说的点区

分开来。点的大小是要根据画面整体的大小和其他要素的比较才能决定的。例如，在飞机上从高空看地面，地面上的人由于距离太远，便具有了"点"的性质；又如，一个圆形出现在一个画面中，它就是面，但是有很多个这样的圆形同时出现在一个画面中，这个圆形就回归到了点。

由此看来，点的形状是多种多样的，如图2-2所示，面积也可以是有大有小的。

图 2-2　各种形状的点

而点又是一切形态的基础和最重要的元素，三个以上不在同一条直线上的点可以形成面。我们可以运用点的这种特性来进行设计，发挥点的美感，将疏密不同的点集合在一起，组成具有设计风格的图像，如图2-3所示。

2）点的运用

点的运用如图2-4所示。

2. 基本形态要素——线的构成

1）线的定义

线的独特美感很早就已经在传统的中国画和西方速写中得到了充分运用，虽然在平面构成中，不可能从纯美学的审美角度来衡量线的造型艺术，如图2-5所示，但线的粗细、大小、长短等方面的各种形态特点是一脉相承的。

我们都知道，"线"是"点"的重复移动连接而形成的图形。点是没有粗细之分的，点连续不间断地排成一列可称为点的线化，把线断开、分离，变成点状，但仍然保持线的感觉可称为线的点化。在几何学上，"线"有长度而无宽度，而实际中，线不仅有长度、宽度,还有位置和方

图 2-3　点组成的画面

图 2-4　点的运用

图 2-5　不同形态的线组成的画面

续图 2-5

向。"线"的形状有直的、弯的、曲折的、漩涡状的、不规则的,还有单线、双线、复线等。图 2-6 所示为线的形状示例。不同线的特征会给人不同的视觉感受,线是艺术创作中经常被运用的表现手法。有的坚实挺拔,有的厚重苍老,有的轻盈飘逸,有的细腻精巧,有的粗狂老辣,有的动感十足,各种不同的线交织组合排列,又会变化出形态各异的艺术图形,如图 2-7 所示。当然,运用不同的工具会呈现出不同的表现效果,如图 2-8 所示。

图 2-6 线的形状示例　　　　　　　　　图 2-7 线的效果

图 2-8　各种形态的线

续图 2-8

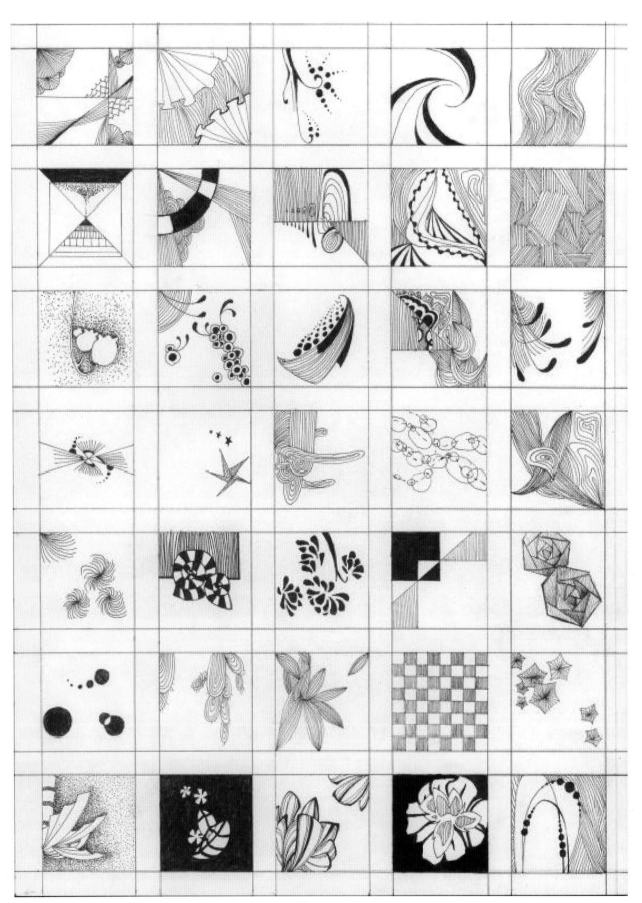

续图 2-8

2）线的运用

线的运用如图2-9所示。

图2-9 线的运用

3. 基本形态要素——面的构成

1）面的定义

"面"是"线"的重复移动排列而成的。平面构成里的面只有长度和宽度，没有厚度，也就是说没有深度，当给面加入了厚度，就形成了体，所以说"面"是体的表面。同样，面也具备点和线的一切特征，如长度和空间位置等。但面相对于点和线而言，在二维空间里活动范围更大，并具有量感，是最复杂多变的平面构成要素，如图2-10所示。面的形状可分为几何形、有机形、偶然形。

图2-10 复杂多变的面

续图 2-10

2）面的运用

面的运用如图 2-11 所示。

图 2-11 面的运用

4. 点、线、面的错觉

所谓错觉，就是人们观察物体时，由于物体受到形、光、色的干扰，加上人们的生理、心理原因即感觉，对客观事物的错误反映。错觉是知觉的一种特殊形式，正确地利用错觉可以使作品产生更大的吸引力和表现力。下面我们就来研究一下点、线、面因外部条件因素产生的各种错觉现象。

（1）点的错觉如图 2-12 所示。

（2）线的错觉如图 2-13 所示。

白点有扩张感，黑点有收缩感。

周围空间小的点感觉大，
周围空间大的点感觉小。

大点包围下显小，
小点包围下显大。

 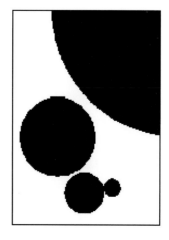

单独存在于一个画面时就是一个面，
多个点集中在一个画面中就可看成点。

图 2-12　点的错觉

同样长度的线段，上面的线段显短，下面的线段显长。

同样长度的线段，横着的线段显短，竖着的线段显长。

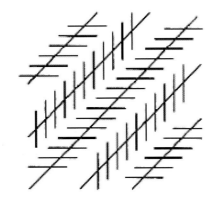

当数条平行线被不同方向的斜线所截时，平行线看起来会产生不平行的错觉。

美国心理学家奥尔比逊提出，将不同的圆形、方形等几何形状放在发散性线条背景上，会发现这些形状看上去都会变形，出现形状错觉。

左图内的小圆与右图的圆相等，但两者看似不等。

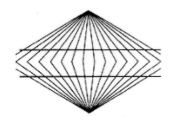

两平行线被多方向的直线所截时，看起来原本平行的平行线会往中间区域凹陷。

图 2-13 线的错觉

（3）面的错觉如图2-14所示。

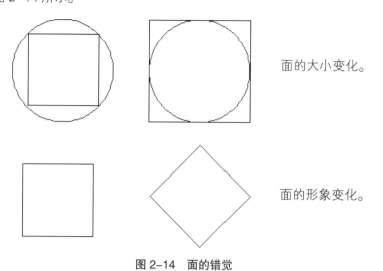

面的大小变化。

面的形象变化。

图2-14　面的错觉

其实，我们并不具备周围世界各种物体的直接知识，我们看到的只是高效率的视觉系统所产生的幻觉而已。所有的一切似乎都是"真实的东西"，正如我们已经看到的，但实际上我们的眼睛偶尔也会出错。合理利用这种错觉现象，可以使平面设计中的元素更丰富、更有趣味性，如图2-15所示。

图2-15　点、线、面的运用

续图 2-15

习 题

1. 如何利用点、线、面进行情感表达？

2. 如何利用点、线、面的视错觉进行平面设计？

3. 以点、线、面作为元素各设计一份具有具象形和抽象形的平面构成作业。（尺寸：30 cm×30 cm。要注意构成的图形在画面上的安排，形态的大小、位置的摆放均要适当，要表现出韵律感、次序感、设计感和美感。）

二、平面构成的基本形　　　　　　　　　　　　　TWO

（一）平面构成基本形的概念

基本形是平面构成中的重要基础概念，是运用组织规律将点、线、面等基本元素构成设计形态的基础单位，

如图 2-16 所示。

图 2-16　基本形的变化

基本形既具有独立性，又具有连续、反复的特性。在构成设计中，基本形的特点是单纯、简化，这样才能使构成形态产生整体而有秩序的统一感。如果基本形过于复杂，就会产生不关联的感觉，使设计效果涣散。

基本形作为单位形象，是可以无限做加、减、分、合等处理的，但无论用哪种方法对点、线、面来进行设计改造，都应考虑各种形与各种量的比例关系。下面介绍几种基本形的产生方式，如图 2-17 所示。

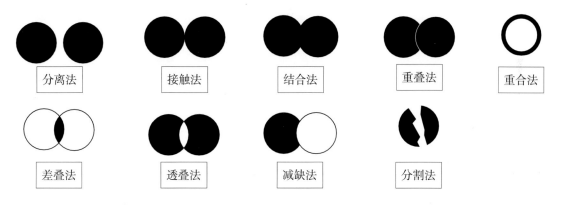

图 2-17　基本形的产生方式

（1）分离法：由两个或者两个以上的形象组合在一幅画面中，但两者只是单纯地相加，不产生任何交集，保持基本形之间的距离，互不接触。用这种方法产生的形象，可以无限制地加下去。

（2）接触法：将一个形象与另一个形象相切在一起，产生一个新的形象，这种组合方式同样可以无限制地加下去。

（3）结合法：用两个或多个形象相交组合成一个新的基本形，同样可无限相交。

（4）重叠法：一个基本形覆盖在另一个基本形上而产生的，两个基本形由于错位，没有重叠的部分会形成一个新的形象。根据重叠手法的不同，最后所形成的效果可产生透明、前后、旋转等艺术感。

（5）重合法：一个基本形被另一个基本形完全吃掉，两个基本形可以一样大小，也可以不一样大小，是重叠法中一种完全的重叠。

（6）差叠法：将两个或两个以上的基本形重叠后，仅留取重叠相交的部分，将其余部分清除掉。

（7）透叠法：两个或两个以上的基本形重叠后，将重叠相交的部分清除掉，留取其余部分，刚好与差叠法相反。

（8）减缺法：用一个基本形去清除掉另一个基本形，产生残缺的艺术效果。

（9）分割法：一个基本形被另一个基本形分割后会产生一个新的基本形，这是平面造型设计中最常见的表现手法。分割的手法很多，有等量分割、渐变分割、自由分割等。

(二) 平面构成组合基本形的产生

基本形有抽象的几何形、有机形、偶然形和具象的人为形、自然形。将这些基本形进行群化构成，以一个形为单位进行对称、回旋、旋转、错位、扩大、放射、平移等变化组合，会产生各种特殊的新形象，达到形与形之间的完整、美观、平衡和稳定，如图2-18所示。组合时，基本形之间应该具有共同的目的性和明确的方向感，如基本形的围绕、指向。具体可用图2-19所示的基本形组合排列方法来进行设计。可以设计出形态各异的图形，如图2-20所示。

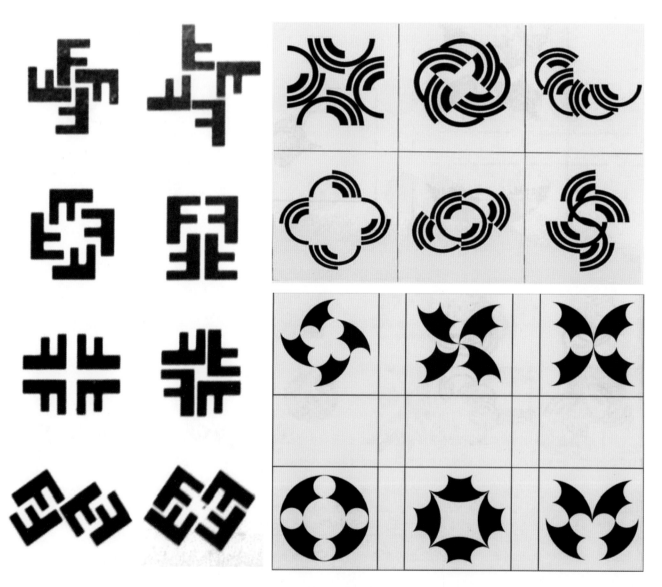

图2-18　基本形群化构成

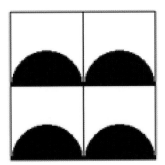

同一方向　　　　　对立方向　　　　　反转方向　　　　　旋转方向

图 2-19　基本形组合排列方法

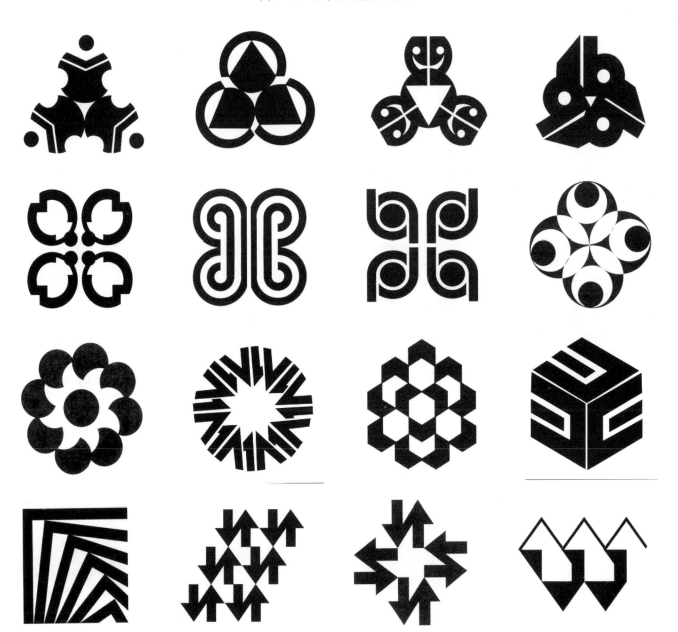

图 2-20　形态各异的图形

（三）骨格

骨格是将基本形在空间框架里按照一定的规律做各种不同的编排。在设计中常借助骨格来构成需要的图案，骨格有助于我们有规律、有秩序地排列基本形，构成不同的形状，如图 2-21 所示。骨格分有规律性骨格和非规律性骨格。

图 2-21　构成不同的形状

1. 有规律性骨格

有规律性骨格是以严谨的数学方式构成精确的骨格线，基本形依据骨格线排列，也就是说，在骨格线里安排基本形，主要有重复、渐变、近似、发射和特异等骨格构成方式，具有强烈的秩序感，如图 2-22 所示。

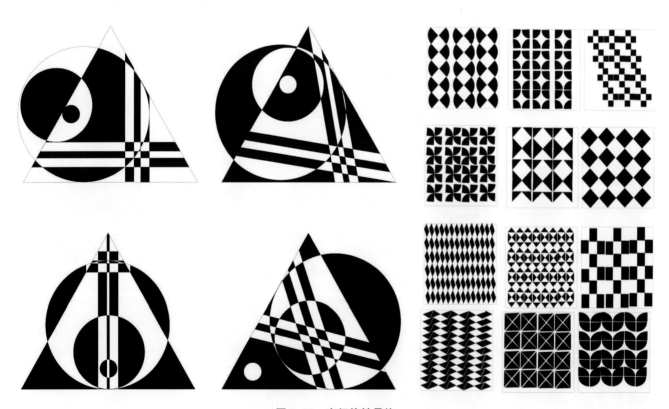

图 2-22　有规律性骨格

有规律性骨格又分为作用性骨格和无作用性骨格。

作用性骨格是骨格线构成后给基本形以准确的空间位置，基本形在骨格线的单位里可以自由改变位置、方向、正负关系，甚至可以越出骨格线的余形被骨格线切掉，变化产生出更多的基本形，如图2-23所示。注意：画面中的骨格线可以去掉也可以保留，应灵活取舍。

无作用性骨格是给基本形以准确的空间位置，基本形安排在骨格线的交叉点上，可以改变其大小、方向、正负关系等，是比较灵活生动的形象，如图2-24所示。

2. 非规律性骨格

非规律性骨格没有严谨的骨格线，构成方式可以随意灵活变化，比较自由生动，如密集、对比骨格，如图2-25所示。

图2-23　作用性骨格

图2-24　无作用性骨格

图2-25　非规律性骨格

习题

1. 如何绘制常用基本形？
2. 基本形在日常生活中都有哪些体现？
3. 根据所学的基本形构成规律，创造出新的基本形，再利用创造出的新的基本形做构成训练。（尺寸为 25 cm × 25 cm，例图如图 2-26 所示。）

图 2-26　基本形的构成训练

三、形式美的法则　　THREE

每个人判断美的法则都是不一样的，对美的评判标准也各不相同，而美的概念又是非常丰富和复杂的，探讨形式美的法则，几乎成了各门设计学科共同的研究课题。从古到今，从西方到东方，研究美学的美学家对于美的理解各持自己的观点，至今也没有定论。那么，我们研究形式美的意义何在呢？在现实生活中，美是我们每个人追求的精神享受。这些美的因素，通过人们的感觉器官接收，然后通过长期的社会生活积累，受政治地位、经济条件的制约，文化素质、地域风俗及生活理想和价值观念的判断不一样，审美追求也会大相径庭。比如在我国古代，人们创造"美"这个字，就是以"羊大为美"，对美的定义要更宽更广一些，与如今美的定义方向就不太相同。

我们这里要讲的是平面构成中的形式美，是将现有的基本元素按照一定的规律法则加以构成，产生具有秩序、韵律、节奏等优美比例关系的设计图形。

（一）对称与均衡

对称是指依据假设的中心线或中心点进行上下、左右或围绕配置同形、同量的点、线、面图形，也就是说，单位图形在某种变换条件的限制下，其相同部分间做有规律的重复。对称的含义很丰富，常代表着平衡的完美形态或比例的和谐之意，而这些又与优美、庄重、秩序、安静联系在一起。很多标志采用对称形式，这样看起来才完美，不论哪一部分缺失，看起来都会有不自然的感觉，如图2-27所示。

图2-27 对称

均衡是指在假设的中心线或中心点两侧的图形达到量的平衡关系。与对称不同的是，两侧的单位图形距中心线或中心点的距离、质量、形状不需要一样，只需要达到量和力的平衡，所以说，均衡是有变化的平衡，是在保持了整体平衡的基础上，求得局部的变化。犹如杆秤称物，所称物体不同，秤砣的量不同，据支点的距离也不相同，但却可以达到一种平衡。和对称形式相比，均衡更为生动、活泼和多变，但也难以用数理的方法来计算。均衡是一种感觉，主要依靠经验来确定。

对称与均衡是各项设计中常用的创作手法，掌握各种平衡基本形式的构成规律，在设计时可根据需要而有所侧重，灵活应用，充分发挥对称与均衡的各自特点，如图2-28所示。

图2-28 均衡

续图 2-28

（二）节奏与韵律

节奏是指单位要素按一定的比例多次重复出现，在人心理上产生带有周期性变化的不同刺激，形成节奏感。这种节奏感有长短、大小、强弱、疏密、明暗等变化，是有规律性的、有法可依的，具有机械的美感。如按照一定规律不断地重复敲击鼓点发出的声音，这种富有条理的敲打就形成了音乐的节奏感，在心理上陶冶情操，给人以艺术的享受。据研究表明，优美的曲调对动物和植物生理上的发育都会起到有益的作用。节奏在视觉艺术中起着不可忽视的美化作用，富有节奏感的画面能使人产生赏心悦目的快乐情绪，给人以美的享受。

韵律是指某个单位基本形或组合图形像诗歌一样做连续、交替的起伏变化，所表现出来的形式美依托节奏随情感的波动而运动，流畅而不重调，抑扬顿挫而富有韵味。我们的心跳、呼吸，大自然中海浪的起伏和呼啸的风雨声其实都是一种韵律。

韵律跟节奏一样，也是做有规律的重复，但比简单的重复变化更丰富，是节奏的深化。韵律有反复、渐变、变异等几种形式，寻找韵律的动与静、单纯与复杂，发现其中的规律，将其中的特点运用到平面设计中，如图 2-29 所示。

图 2-29 节奏与韵律

续图 2-29

（三）对比与变化

对比是指将两个不同的元素并置在一起，形成形与形、色与色、组织与组织、位置与位置等物象方面的差异，形成一种紧张、刺激、充满生机的变化感。对比可以起到强调不同元素特点的作用，取得醒目、突出、生动、有趣味的效果。在对比的同时，也要有统一的整体感，如果处处对比，反而突出不了重点，要选取一个主要烘托对象，把握好对比的强度，营造出独特的视觉效果。

构成中常见的对比有形状、大小、色彩、肌理、明暗、方向、曲直、位置、重心、空间、虚实等。图 2-30 中，桌子上静止的鱼缸与桌子下跳跃的小猫，形成动与静的对比；图 2-31 中，祈祷少女与飞鸟之间除了动与静的对比外，还产生了严肃与活泼的感觉对比。

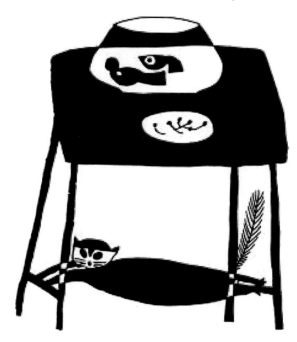

图 2-30　鱼缸与猫

图 2-31　祈祷的少女

变化是对比在画面上产生的差异性效果。变化的复杂程度决定了一件作品的质量，如果变化过于强烈，就会使画面中的各个元素相互争抢而不够统一协调；同样，如果变化过于平淡，就会削弱画面的冲击力，显得枯燥乏味，呆板无生气。要想画面的效果和谐律动，具有设计感，就必须控制好各个要素之间的对比、变化，如图2-32所示。

图2-32 对比与变化

(四) 调和与统一

调和是指画面中各个元素在形、色、量、方向、位置等方面的近似，并且各个部分之间必须有共同的因素存在，从而达到和谐统一，在视觉上给人以美的享受。

统一是指将两个或两个以上的元素并置在一起，形成一个整体的感觉。比如在画面中，各个基本单位里都有相同特征的共同因素。在形状、方向或色彩上有次序的渐变，这就是统一作用的效果。统一中最为强烈的关系是重复，最微弱的统一关系是特异，如图 2-33 所示。

图 2-33　调和与统一

习　题

1. 简述对称与均衡、节奏与韵律、对比与变化、调和与统一的基本含义。
2. 分别举例说明形式美法则在视觉传达和建筑造型中的应用和意义。
3. 运用形式美法则对树叶或者其他静物进行装饰造型。（尺寸为 20 cm×30 cm，1 幅，例图如图 2-34 所示。）
4. 用一段音乐的节奏与旋律创意构图。（尺寸为 30 cm×40 cm，1 幅，例图如图 2-35 所示。）

图 2-34　装饰造型例图

图 2-35　创意构图例图

第三章
平面构成的表现形式与应用

SAN DA GOU CHENG

■ 内容概述 ■

以点、线、面为基本形态要素，运用构成中的各种表现形式，将一些带有规律性的经验灵活运用到平面设计中来。

■ 能力目标 ■

着重于培养学生的形象思维能力和设计创造能力。

■ 知识目标 ■

了解平面构成的表现形式有哪些，熟练运用平面设计的各种元素。

■ 素质目标 ■

平面构成是现代设计的基础理论，要充分利用平面构成的表现形式使学生的设计能力有本质性的提高。

一、重复构成训练　　ONE

重复一般指的是在设计中，相同的单位形被反复使用（出现两次或两次以上），并进行有规律的排列的设计手法。重复这种常用的设计手法给人印象深刻，有节奏感，画面效果统一整齐，具有震撼力。重复一般包括基本形的重复、骨格的重复、形状的重复、大小的重复、色彩的重复、方向的重复、肌理的重复以及各种要素的重复。在平面构成中，重复主要指形状上的重复。

重复主要分为单纯重复和近似重复，还有连续重复。单纯重复就是将基本形反复排列出现。近似重复就是重复的对象以近似的状态存在，比单纯重复更具趣味性。连续重复是重复的一种特殊形式，这种连续是没有开始也没有终结的，例如常见的二方连续和四方连续。重复如图3-1所示。

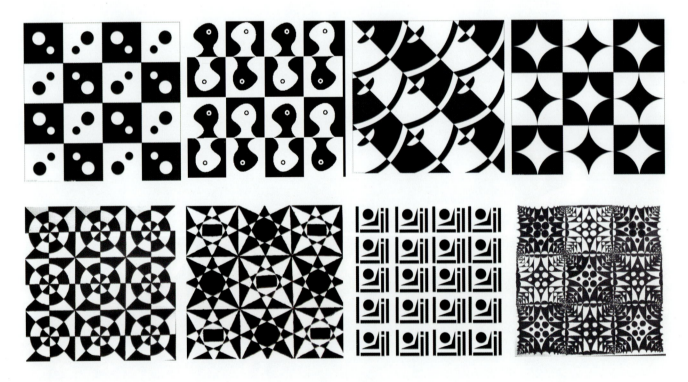

图3-1　重复

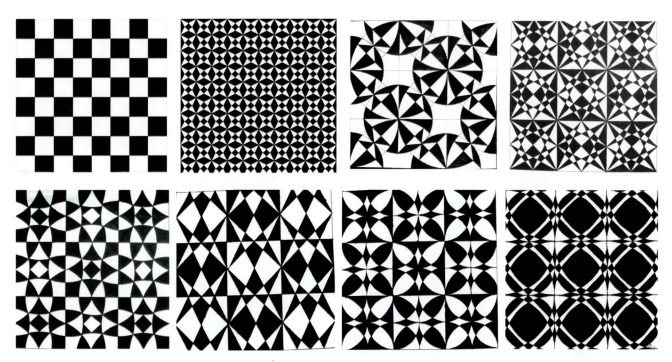

续图 3-1

习　题

1. 重复构成设计都有哪些表现形式？
2. 近似重复和单纯重复的区别是什么？
3. 平面设计中何时会用到重复构成？
4. 在不破坏重复构成整体感觉的情况下，为了强化视觉的冲击力，可以加入哪些表现手法？
5. 在平面构成的应用中如何选择单纯重复、近似重复、连续重复这三种构成方式？
6. 任选一基本形，用重复骨格的方式完成一幅形状的重复。（材料用水粉颜料、白卡纸，黑白稿，尺寸为 20 cm×20 cm，1 幅。）

二、近似构成训练　　TWO

　　近似是重复构成的轻度变化，指的是基本形在形状、大小、色彩、肌理等方面虽有局部不同，但之间又有着大致的共同特征。近似构成比重复构成更为活泼、生动和多变。例如同一种树上面的所有叶子都是各不相同的，是找不出来完全一模一样的两片树叶的，这表现了在统一中呈现生动变化的效果。近似的程度可大可小。近似的程度太大，就会产生重复感；近似的程度太小，就会破坏统一，失去近似的意义。因此，运用近似构成要把握好对比与统一的关系，在不破坏原有整体效果的基础上，追求大同小异，统一中有变化，变化中又不失统一，发挥近似构成的最佳效果。另外，近似构成与渐变构成相比，没有渐变构成那么强的规律性变化，单元形要更活泼有趣味一些。

　　近似构成分为形状近似、骨格近似、肌理近似、方向近似、位置近似和色彩近似，如图3-2所示。

图 3-2 近似

习题

1. 举例谈谈在现代设计中近似构成的运用。
2. 重复构成、近似构成、连续构成有哪些相同和不同之处？
3. 利用近似、连续的表现形式进行构成设计。（材料使用白卡纸，用黑白图案来表示，尺寸为 12 cm×12 cm，2 幅，要求分别以具象自然物和抽象概念图形进行构成训练。）

三、渐变构成训练　　　　　　　　　　　　　　THREE

　　渐变是指基本形或者骨格有规律的、循序渐进的一种变化运动，并具有一定的节奏感和韵律感。例如火车铁轨的近宽远窄、道路两旁树木的近高远低、梯田的近大远小等，这些日常生活中的透视现象，都是渐变构成的一种体现方式，它们的特点是逐渐地、有秩序地变动。这种变动的幅度必须控制在一定范围内，保证总体感觉的节

奏感和韵律感。变动过大或过快，就会失去画面的连贯性，循序感就会消失；相反，变动过小或者过慢，就会缺少空间透视效果，产生重复感。因此，把握好渐变的幅度，控制好单位形变化的协调性，是运用渐变构成的关键所在。

渐变构成包括骨格渐变、形状渐变、大小渐变、色彩渐变、方向渐变、位置渐变、间隔渐变、肌理渐变等，如图3-3所示。

图3-3　渐变

习　题

1. 渐变构成在设计中的运用有哪些？
2. 渐变基本形与骨格的关系是怎样的？
3. 运用渐变构成的原理进行构成练习。（材料为白卡纸，黑白稿，尺寸为12 cm×12 cm，2幅，分别以具象形和抽象形为单位进行渐变构成设计。）

四、发射构成训练

发射是一种特殊的重复构成,而其重复的形式是骨格元素围绕一个共同的中心点向四周重复。发射骨格基本形的中心就是发射的焦点,这个发射点可以显示也可以隐藏,可以是一个也可以是多个。发射的现象在日常生活中广泛存在,随处可见。太阳的光芒、盛开的花朵、水中的涟漪、贝壳的螺纹以及蜘蛛网等都是发射状图形。也可以说,发射是特殊的渐变。

根据发射方向的不同,在构成形式上,发射又有各自不同的表现,归纳起来有离心式、向心式、同心式、多心式、移心式和螺旋式等几种形式。在实际设计中,常常将多种形式结合使用,如图3-4所示。

图3-4 发射

习题

1. 谈谈发射构成在设计中的应用。
2. 展示空间里发射构成能起到什么作用？
3. 任选一个或几个基本形作为元素进行发射构成的训练。（材料为白卡纸，黑白稿，尺寸为 20 cm×20 cm，1 幅。）

五、特异构成训练　　FIVE

特异就是指在规律有序的骨格或者基本形里，有意出现违反秩序、破坏规律的个别要素，以引起人们的关注，成为突出的焦点。在实际中，特异造型是具有比较性又夹杂于规律性之中的。需要注意的是：出现的异质形象数量不宜过多，要不然就会削弱特异的突出性；特异的形象与规律性元素之间的反差一定要大，但又决不能与规律性失去联系。比如在生活中，万绿丛中一点红、星空中的一轮明月，这些都是特异构成的体现。因此，在整体有秩序的安排中，突出的特异部分要放在视觉的焦点处，打破整体的秩序，与整体秩序形成对比，吸引观者的注意，引起惊奇。

特异包括形状的特异、大小的特异、色彩的特异、方向的特异、位置的特异及肌理的特异等，如图 3-5 所示。

图 3-5　特异

续图 3-5

习　题

1. 特异构成在设计中的运用有哪些？
2. 谈谈基本形特异和骨格特异的区别。
3. 特异会产生怎样的艺术效果？
4. 运用特异构成的方法进行图案创意。（材料为白卡纸，黑白稿，尺寸为 25 cm×25 cm，1 幅，基本形采用抽象形或者具象形。）

六、分割构成训练　　SIX

　　分割是指将平面构成所涉及的所谓空间，按一定比例和区域分成部分并进行重新划分，给人视觉上造成各种不同的空间感觉。比如通过点的大小、线的疏密、面的转折，或者点、线、面的组合、穿插，都可呈现分割的视觉效果。抽象派大师蒙德里安的作品《红、黄、蓝构图》就是通过直线、斜线等线段按照一定比例进行分割填色来设计完成的。在设计中，巧妙地利用分割的特点，能使单薄的画面变得丰富而饱满，能使繁复杂乱的各种元素变得统一而整体，就算是生硬单调的构图，通过各种区域的划分也能变得活泼而明快。因此，合理运用分割构成的原理可以化腐朽为神奇，设计出优美且具有现代感的作品来。

　　分割构成的形式包括等形分割、等量分割、递进分割、自由分割等形式，如图 3-6 所示。

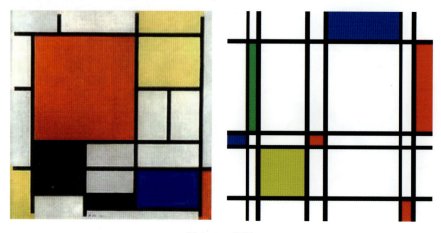

图 3-6　分割

续图 3-6

习 题

1. 分割构成在设计中的运用都有哪些？
2. 如何利用分割的特点来进行创意设计？
3. 分割构成对版式设计有哪些帮助？
4. 利用分割构成的方法进行 6 种类型的设计。（材料为白卡纸，黑白稿，尺寸为 10 cm×10 cm，6 幅，发挥想象力进行分割构成训练。）

七、密集构成训练

密集就是指一定数量的基本形在整个构图中形成无规律、有疏有密、有实有虚、自由分布的聚散效果。密集利用基本形数量的多少，在排列方式上追求虚实、松紧的对比，产生一种视觉上的张力，像磁场一样，并具有节奏感，是一种富于动感的结构方式。例如广场上聚集的人群、池塘里觅食的锦鲤、天空中燃放的烟火，这些都是集中与疏松的对比，即密集构成的体现，它们在画面中形成了一张一弛、一多一少的大集大散的审美观。

而在平时的设计中，我们需要注意的是，基本形的形状可以是相同的也可以是近似的，大小、方向都可以有所变化，无须遵循骨格规律来进行设计。但基本形的面积一定要细小，不宜过大，并且数量要多，这样才能产生有疏有密的视觉效果，引人注目，成为设计的视觉焦点。

密集构成可以分为点的密集、线的密集、面的密集、自由密集、相同密集、不同密集、近似密集、向心密集、离心密集等类。这些密集手段可以单独存在，也可以组合使用，关键是要在图画中产生疏密节奏和空间的动态平衡，在整体框架上形成主次、对比的韵律变化，如图 3-7 所示。

图 3-7 密集

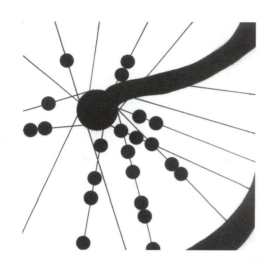
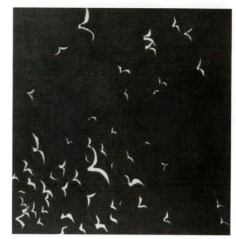

续图 3-7

习　题

1. 密集构成在设计中的运用有哪些？
2. 生活中有哪些自然现象体现了密集构成？
3. 运用密集构成的原理完成设计训练。（材料为白卡纸，黑白稿，尺寸为 10 cm×10 cm，5 幅，分别利用点、线、面进行自由式、离心向心式、近似集散式的构成训练。）

八、对比构成训练　　　　　　　　　　　　EIGHT

　　对比就是将不同的两者并置在一起，以其中一个为参照物，进行比较所产生的视觉感受。对比多以非规律性骨格形式为主，将相反性质的要素组合在一起，产生肯定、明朗、强烈的视觉效果，给人印象深刻。我们常说的"绿叶衬红花"就是一种视觉上的对比。

　　在对比设计中，我们需要注意的是，对比有强有弱，有多有少，在对比的同时，视觉要素要有一定的倾向性和侧重点，相互衬托。如果每处都有对比，最后反而起不到对比的作用。因此，要把握好对比的强度和力度，通过不同程度的对比来表现设计的柔和或者刺激。对比的虚实、强弱把握是设计的关键所在。

　　常见的对比有形状对比、大小对比、长短对比、色彩对比、位置对比、空间对比、肌理对比、虚实对比、疏密对比及重心对比等，如图 3-8 所示。

图 3-8　对比

续图 3-8

习　题

1. 如何理解对比构成？
2. 对比构成有哪些表现形式？
3. 以抽象形为元素，做四组对比效果的平面构成作业。（材料为白卡纸，黑白稿，尺寸为 10 cm×10 cm，4 幅。）

九、肌理构成训练　NINE

　　肌理就是指物质内在质地构造的外在反映，也就是物体表面的纹理。"肌"——皮肤，"纹"——纹理、质感、质地。肌理一般分为视觉肌理和触觉肌理两个部分。我们一般以触觉肌理为基础，在触觉物体的长期体验下，即便不去触摸，也能通过视觉感受到物体的实际质感的差异性，我们称之为视觉性肌理感受。

　　不同的质地有不同的物质属性，因而也就有不同的肌理形式，在肌理的构成形式上，可以用到前面所学的重复、渐变、放射、特异、对比等多种形式进行综合设计，使人产生多种感觉。

　　除了运用不同的构成形式来表现肌理在质感上的体现，肌理的创造也有其独特的表现方法。使用不同的工具和材料，能创造出各种不同的肌理效果。如钢笔、毛笔、铅笔、喷枪等工具能描绘出各种不同的笔触变化，再利用粗、细、软、硬及不同的笔触加以各种技法就能创造出各种不同的肌理。

　　表现肌理效果的技法有很多，比如拓印、喷绘、晕染、刮刻、火烧、剪贴、水洗、吸色、拖拽等方法，还可以加入油、木、石、灰、麻、纱、玻璃、塑料、海绵、泡沫、胶水等多种材料，配上熟练的操作技巧，混合在一起创造出千变万化的肌理痕迹，如图 3-9 所示。

图 3-9　肌理

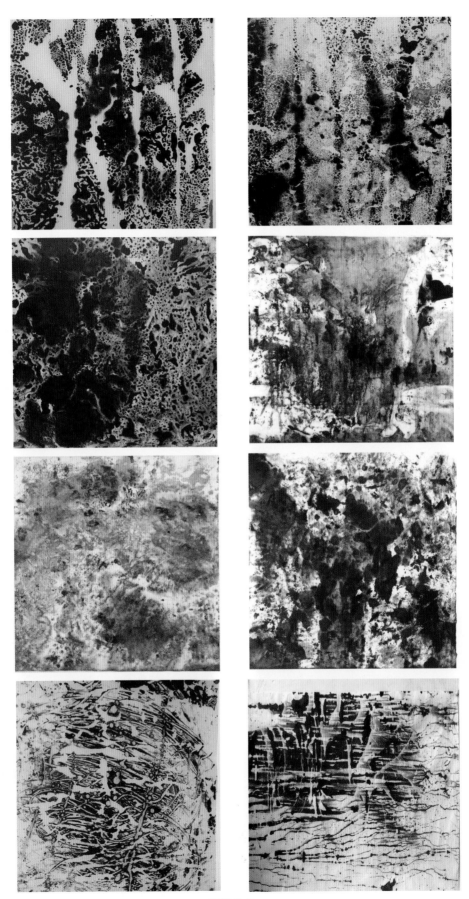

续图 3-9

 习　　题

1. 哪些材料可以被用来创造肌理痕迹？
2. 肌理的质感如何运用在设计中？
3. 运用各种材料进行混合，挖掘材料的肌理美感，设计带有"材料美"的肌理效果图。（材料不限，宣纸、卡纸、泡沫纸板均可，尺寸为 60 cm×60 cm，3 幅。）

第四章
色彩构成的基本原理

S_{AN} D_A G_{OU} C_{HENG}

内容概述

色彩是一种涉及光、物与视觉的综合现象，色彩学属于一门综合性的交叉学科。学习和研究色彩物理知识与理论体系，能够使我们更深刻、全面、科学地认识色彩，改变我们的视觉与思维方式，丰富我们的色彩表现能力和审美能力。

能力目标

重点从理论上学习色彩，从色与光、物体色、眼睛三者的关系以及色彩的三要素出发，认识色彩所依据的基本条件，扩展并提高学生的色彩感知力。

知识目标

通过介绍有关的色彩知识，以自然科学为指导，使学生认识色彩构成的科学性，了解色彩构成的本质，使学生准确把握色彩要素的定义和表达方式，掌握较丰富的色彩语汇和基本的调色方法。

素质目标

培养学生正确认知色彩构成的规律，掌握色彩构成的基本理论。

一、光　　ONE

英国科学家牛顿利用三棱镜将太阳光分解成红、橙、黄、绿、蓝、靛、紫的七色光谱，人们对色彩才有了科学的认识，如图4-1所示。据考证，宇宙间存在的色彩有1 900万种。正常肉眼可辨的约680种，人可见的颜色有两种相互的作用：一是照在物体上的光与物体相互作用；二是物体的反射光和人眼的相互作用。光是一种点磁体，不同颜色的光有不同的频率，尽管各自有不同的频率，但波速是一样的。光有两种：一是自然光，如天源光、日、月、星等；二是人造光，如火光、电灯等。色彩是光赋予的，没有光就没有色彩。

图4-1　七色光谱

色彩是一种视觉体验，一种只有眼睛才能体会的对光的感知。一个彩色物体可以被触摸到，但是有形的是这个物体，而非它的颜色。对于人的感觉来说，黑夜里物体都是不存在颜色的实体。颜色是一种没有物质内容的存在。

颜色不仅没有实体，而且容易变化。我们常常有这样的疑惑：买了一件衣服，回到家中却发现这件衣服的颜色和在店里看到的不同；买了一罐油漆，最终涂刷的效果却和自己想象的不同。色彩的不稳定性有多种原因。首先是颜色如何通过光线产生，如何在物体表面反射出来，又是如何被人眼感知的。物体的颜色和照射其上的光线一样变幻莫测。

只有光才能产生色彩。没有了光，色彩也就不复存在了。光是由发光体发出的一种人眼可见的能量，如图4-2所示。光源可以是许多事物，如太阳、发光面板、霓虹灯、灯泡或者显示屏。眼睛是一种适于接收光线的感觉器官。视网膜收到能量信号并把它传递至大脑，最后由大脑将其确定为色彩。

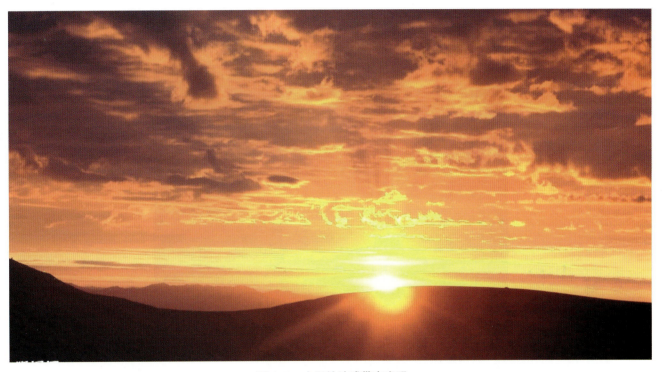

图4-2　太阳给地球带来光明

光源以脉冲或光波的形式向外发射这种可见能量。所有光的传播速度相同，但是光波的传送间隔，或称频率却有所不同。能量发送相邻两高峰之间的距离称为波长。光波的波长通常以纳米（nanometer,简写为nm）为计量单位。

人眼可感知的光波波长范围为380 nm~780 nm。一些波长的光被感知为离散的（独立的）色彩或颜色。红色是波长最长的可见光（780 nm），其后依次是橙色、黄色、绿色、蓝色、靛青和紫色，紫色是波长最短的可见光（380 nm）。ROYGBIV是以上所有可见颜色，即可见光谱的首字母组合，如图4-3所示。

还有一些可见光和色彩是人的视觉无法感知到的。一些动物和昆虫能够看到人眼无法觉察的颜色。通过特制的光学仪器，人们就可以看见超出可见光谱两端的紫外线和红外线了。

极光出现于星球的高磁纬地区上空，是一种绚丽多彩的发光现象。而地球的极光来自地球磁层和太阳的高能带电粒子流（太阳风）使高层大气分子或原子激发（或电离）而产生。极光常常出现于纬度靠近地磁极地区上空，一般呈带状、弧状、幕状、放射状，这些形状有时稳定有时做连续性变化。极光产生的条件有三个：大气、

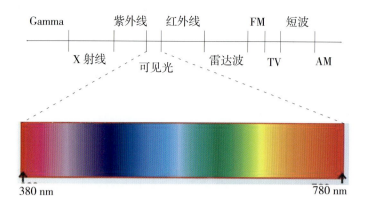

图 4-3 可见光

磁场、高能带电粒子。这三者缺一不可。极光不只在地球上出现，太阳系内的其他一些具有磁场的行星上也有极光，如图 4-4 所示。

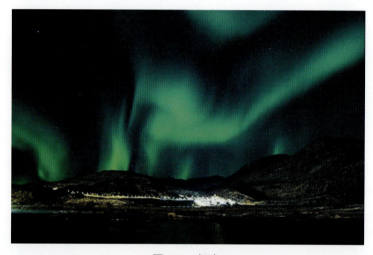

图 4-4 极光

彩虹又称天虹，简称"虹"，是气象中的一种光学现象。太阳光照射到空气中的水滴，光线被折射及反射，在天空上形成拱形的七彩光谱，雨后常见。彩虹形状弯曲，通常为半圆状，色彩艳丽。中国对于七色光的最普遍说法（按波长从小至大排序）：红、橙、黄、绿、蓝、靛、紫，如图 4-5 所示。

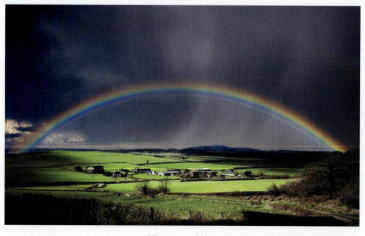

图 4-5 彩虹

1. 混合色光

太阳是最基本的光源。日光被人们感知为白色或无色的，然而实际上却是多种色光的混合体。当阳光通过三棱镜时，白光中各种组合色光就清晰可见了。由于各种色光在三棱镜的玻璃介质中折射角有稍许差异，于是每种颜色或光波就以独立光束的形式显现出来。

其他光源，如灯，也可以发出白光。光源并非一定要发射出所有波长的可见光才能混合成白光。只要一个光源能够产生大致灯亮的红、绿和蓝三种光波，白光就可由此生成了。红、绿和蓝被称为色光三原色，如图4-6所示。

混合色光三原色中的两种即可得到一种新的颜色。蓝色和绿色混合后产生青色，红色与蓝色混合生成品红色（一种蓝红色或红紫色），红色与绿色混合即为黄色。青色、品红色和黄色被称为二级色光。

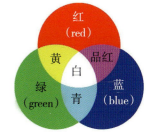

图4-6　色光三原色

2. 视觉

视觉是一种通过眼睛感知环境及物体的感官功能。它是人们体察物质世界，如物体和环境等的主要方式，而且也是人体唯一一种能够分辨颜色的途径。

假如我们将人的眼睛当作照相机的话，那么，水晶体相当于镜头，水晶体的韧带运动可以自动调节光圈，玻璃体相当于暗箱，视网膜相当于底片。当人眼受到光的刺激后，光会通过水晶体而投射到视网膜上，在视觉细胞的兴奋与抑制的作用下，视神经将信息传递到大脑的视神经中枢而产生物像和色彩，如图4-7所示。

视觉过程：光源—物体—眼睛—视知觉。

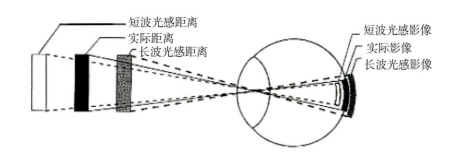

图4-7　长、短波在人眼视网膜上所成影像示意图

先天性色觉障碍通常称为色盲，它不能分辨自然光谱中的各种颜色或某种颜色；而对颜色的辨别能力差的则称色弱，色弱者虽然能看到正常人所看到的颜色，但辨认颜色的能力迟缓或很差，在光线较暗时，有的几乎和色盲差不多，或表现为色觉疲劳，它与色盲的界限一般不易严格区分。色盲与色弱以先天性因素为多见，如图4-8所示。

二、色彩的基本属性　　TWO

色彩是一种体验，世界上没有两个人能以完全相同的方式观看色彩。设计的专业人士采用了一套能相对精准地传达色彩概念的词汇。描述色彩基本特征的三个概念为色相、明度和纯度。这三个概念使得描述颜色的基本特征成为可能。各种颜色的不同之处总是可以从色相、明度和纯度三个方面加以描述。

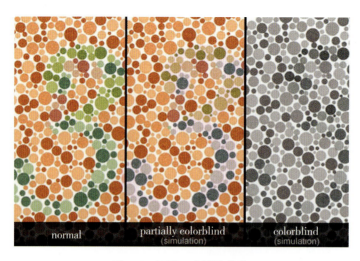

图 4-8　正常、色弱和色盲

1. 色相

色相指色彩的相貌。在色相环状的序列中,色相由不同的纯色组成。如果说明度是色彩的骨骼,那么色相不仅是色彩外表的肌肤,而且它还充分地体现着色彩的外向性格——色彩灵魂的表达。普通人可分辨出大约 150 种光线颜色,这些颜色都可以用红、橙、黄、绿、蓝、紫六个词中的一至两个来描述,如图 4-9 所示。

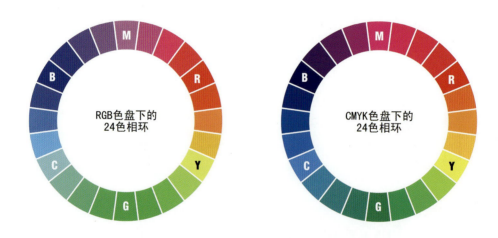

图 4-9　RGB 和 CMYK 色盘下的 24 色相环

1) 原色与二级色

红、黄、蓝是艺术家色谱的三原色。它们最简单,无法再分解为其他可见颜色或组成色。三原色彼此间差异最大,因为没有共同的色彩因素存在。色环中所有的色彩都是由红、黄、蓝三原色视觉混合的产物。

绿色、橙色和紫色是艺术家色谱中的二级色。二级色是与两种原色等距的色彩。每种二级色都是两种原色的视觉中点,如图 4-10 所示。

2) 冷暖色

冷暖是色彩的两种对立的品质。蓝色是冷色的极限点,由红与黄混合而成的橙色则是暖色的极限点。色彩的冷暖度并非绝对属性。任何颜色,甚至于一种原色,都可能相对于另一种颜色显得偏冷或偏暖,如图 4-11 所示。

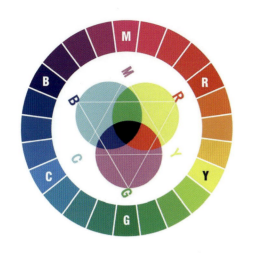
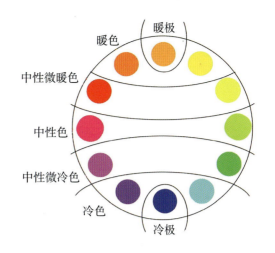

图 4-10 原色与二级色关系　　　　　图 4-11 冷暖色

3）邻近色

邻近色是色环中位置相近的各种颜色，邻近色可以让设计师在不破坏已确定色彩搭配平衡感的前提下为作品添加新色彩。色相环中相距 90°，或者相隔五六个数位的两色，为邻近色关系，属中对比效果的色组。色相彼此近似，冷暖性质一致，色调统一和谐，感情特性一致。在 24 色相环上任选一色，与此色相距 90°，或者彼此相隔五六个数位的两色，即称为邻近色，如红色与黄橙色、蓝色与黄绿色等。邻近色之间往往是"你中有我，我中有你"的。比如：朱红与橘黄，朱红以红为主，里面略有少量黄色；橘黄以黄为主，里面有少许红色。虽然它们在色相上有很大差别，但在视觉上却比较接近，如图 4-12 和图 4-13 所示。

4）互补色

互补色就是在色相环上位置相对的颜色。三对基本互补色为红与绿、黄与紫、蓝与橙。互补关系不限于前面三种，在色相环上只要通过圆心画一条直线，该直线所指向的两边的颜色即为互补色。

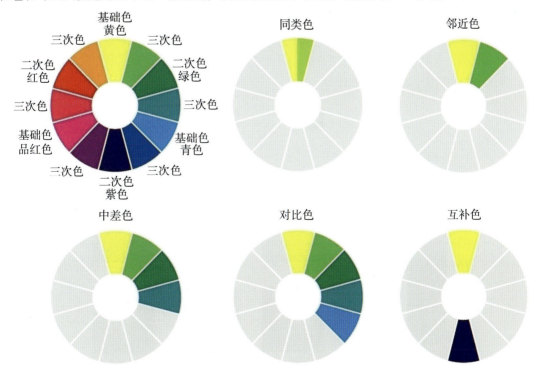

图 4-12 色彩的基本概念图示

图 4-13　邻近色的搭配让整体效果统一

2. 明度

色相是环状的、连续不断循环的，而明度则是线性排列的，明度阶梯有始有终。在色彩视觉方面有缺陷的人依然能够自如地观看世界，因为"色盲"实际上是指"色相盲"，而色相并不是图像感知中的关键因素。明暗区域的对比程度决定了一幅图像的力度或画面质量。黑与白，是明度对比的两个极端，可创造出对比鲜明的图像。

色彩明度是指色彩的亮度或明度。颜色有深浅、明暗的变化。比如，深黄、中黄、淡黄、柠檬黄等黄颜色在明度上就不一样，紫红、深红、玫瑰红、大红、朱红、橘红等红颜色在亮度上也不尽相同。这些颜色在明暗、深浅上的不同变化，是色彩的又一重要特征——明度变化。

各种有色物体由于它们的反射光量的区别而产生颜色的明暗强弱。色彩的明度有两种情况。一是同一色相不同明度。如同一颜色在强光照射下显得明亮，在弱光照射下显得较灰暗模糊；同一颜色加黑或加白掺和以后也能产生各种不同的明暗层次。二是各种颜色的不同明度。每一种纯色都有与其相应的明度。黄色明度最高，蓝紫色明度最低，红、绿色为中间明度，如图 4-14 所示。

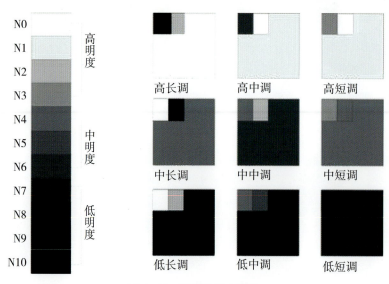

图 4-14　明度的基本概念

以色彩的明度作为配色的主体思路。色彩从白到黑的两端，靠近亮的一端的色彩称为高调，靠近暗的一端的色彩称为低调，中间部分为中调；明度反差大的配色称为长调，明度反差小的配色称为短调，明度反差适中的配色称为中调。

1）高短调配色

以高调区域的明亮色彩为主导色，采用与之稍有变化的色彩搭配，形成高调的弱对比效果。它轻柔、优雅，常常被认为是富有女性味道的色调。如浅淡的粉红色、明亮的灰色与乳白色、米色与浅驼色、白色与淡黄色等，适合于轻盈的设计，如图4-15所示。

2）高中调配色

以高调区域色彩为主导色，配以不强也不弱的中明度色彩，形成高调的中对比效果，其自然、明确的色彩关系多用于日常装饰中，如浅米色与中驼色、白色与中绿色、浅紫色与中灰紫等，如图4-16所示。

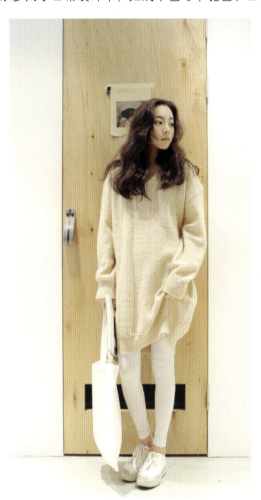

图4-15　高短调服装配色设计

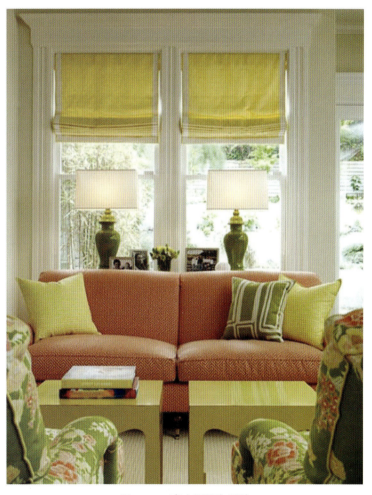

图4-16　高中调配色设计

3）高长调配色

以高调区域色彩为主导色，配以明暗反差大的低调色彩，形成高调的强对比效果。它清晰、明快、活泼、积极，富有刺激性，如白色与黑色、月白色与深灰色等，如图4-17所示。

4）中短调配色

以中调区域色彩为主导色，采用稍有变化的色彩与之搭配，形成中调的弱对比效果。它含蓄、朦胧，如灰绿色与洋红色、中咖啡色与中暖灰色等，如图4-18所示。

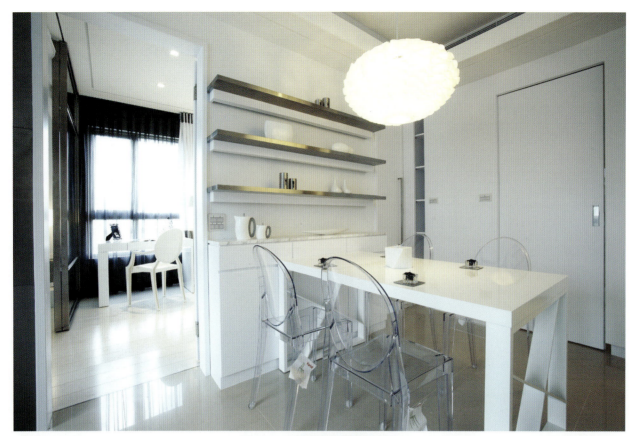

图 4-17 高长调室内配色设计

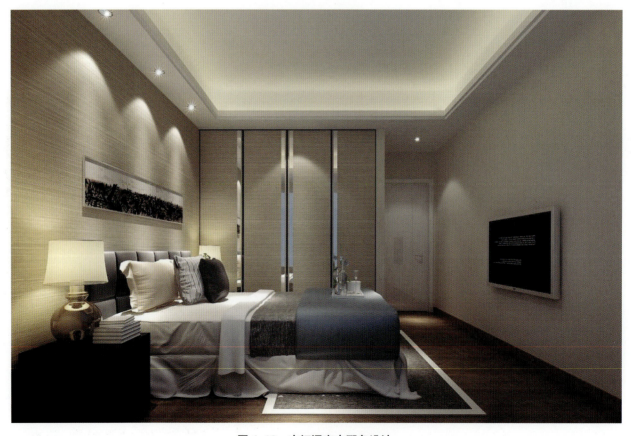

图 4-18 中短调室内配色设计

5) 中中调配色

以中调区域色彩为主,配以比中明度稍深或稍浅的色彩,形成不强不弱的对比效果,具有稳定、明朗、和谐的效果,如图 4-19 所示。

图 4-19　中中调室内配色设计

6) 中长调配色

以中调区域色彩为主导色,采用高调色或低调色与之对比,形成中调的强对比效果。它丰富、充实、强壮而有力,如大面积中明度色与小面积的白色、黑色,枣红色与白色,牛仔蓝与白色等。中长调配色设计如图 4-20 所示。

7) 低短调配色

以低调区域色彩为主导色,采用与之接近的色彩搭配,形成低调的弱对比效果。它沉着、朴素,并带有几分忧郁,如深灰色与枣红色、橄榄绿与暗褐色等。这种调子显得稳重、浑厚,如图 4-21 所示。

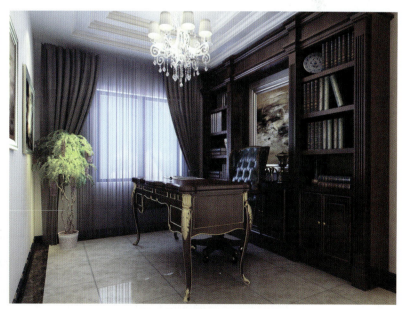

图 4-20　中长调配色设计　　　　　　　　图 4-21　低短调室内配色设计

8) 低中调配色

以低调区域色彩为主导色,配以不强也不弱的中明度色彩,形成低调的中对比效果。它庄重、强劲,如深灰

色与土色、深紫色与钴蓝色、橄榄绿与金褐色等。低中调海报设计如图 4-22 所示。

9）低长调配色

以低调区域色彩为主导色，采用反差大的高调色与之搭配，形成低调的强对比效果。它压抑、深沉、刺激性强，有爆发性的干扰力，如深蓝色与本白色、深棕色与米黄色等。低长调插画设计如图 4-23 所示。

图 4-22 低中调海报设计

图 4-23 低长调插画设计

10）最长调配色

最长调配色是指黑、白两种色彩各占 1/2 的搭配关系。色彩单纯，视觉效果极为强烈，具有尖锐、简单的特性，是设计师永恒的配色手法，如图 4-24 所示。

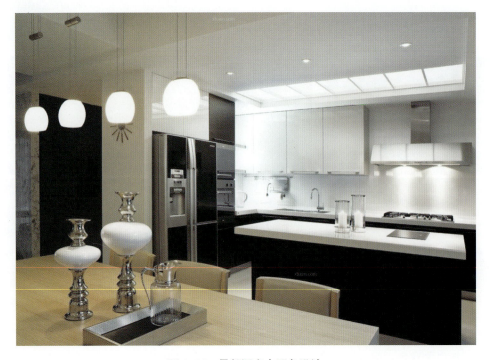

图 4-24 最长调室内配色设计

3. 纯度

纯度是指色彩的鲜艳程度，也称为色彩的纯度。纯度取决于该色中含色成分和消色成分（灰色）的比例。含色成分越大，纯度越大；消色成分越大，纯度越小。纯的颜色都是高度饱和的，如鲜红色、鲜绿色。混杂上白色、灰色或其他色调的颜色，是不饱和的颜色，如绛紫色、粉红色、黄褐色等。完全不饱和的颜色根本没有色调，如黑白之间的各种灰色。三个层次的纯度设计如图4-25所示。

比如说大红色就比玫红色更红，这就是说大红色的纯度要高。纯度是HSV色彩属性模式、孟塞尔颜色系统等中描述色彩的变量。各种单色光是最饱和的色彩，物体的色纯度与物体表面反色光谱的选择性程度有关，越窄波段的光发射率越高，也就越饱和。对于人的视觉，每种色彩的纯度可分为20个可分辨等级。

从广义上说，无彩色是"纯度=0"的颜色。在各种色彩模型中，对纯度有不同的量化模式。孟塞尔颜色系统中称为chroma（见图4-26），并以无彩色为纯度0点，将各种彩色按照表示"差别多大距离"而分级，从而各种颜色最鲜艳的纯度级别不一样。如色相5R（红）最高的纯度可以达到14，而色相5BG（青绿）最高的纯度只有8，如图4-27所示。即使同样是纯度6，各种颜色的鲜艳程度和人的感官直觉并不是很一致。

图4-25　三个层次的纯度设计

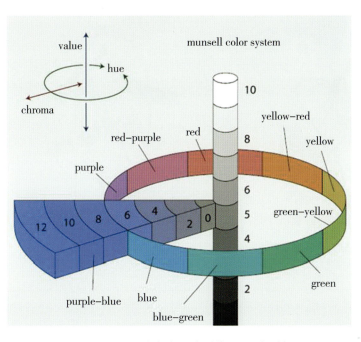

图4-26　孟塞尔颜色系统（英语翻译标注）

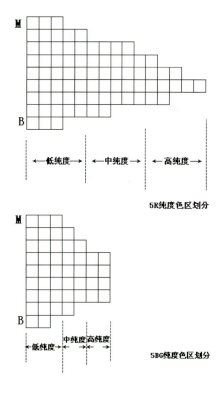

图4-27　孟塞尔色立体中5R与5BG纯度色区的划分

HSV色彩属性模式中色彩鲜艳程度这个指标称为saturation，即纯度。在日本PCCS系统中，这个指标的汉语为"彩度"，但是翻译成英文是saturation，即纯度。将无彩色的黑、白、灰定为0，最鲜艳的色彩定为9s，这样大致分成10个阶段，让数值和人的感官直觉一致。

习 题

1. 请根据图 4-28 所示的 24 色相环自己制作一个色相环，感受色彩的调和和渐变过程。

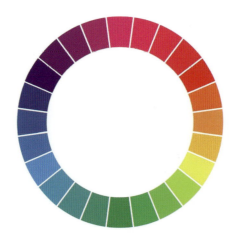

图 4-28　24 色相环

2. 请分析图 4-29 所使用的明度搭配方法。

图 4-29　分析明度搭配方法

第五章
色彩构成的表现形式与应用

S_{AN} D_A C_{GOU} _{HENG}

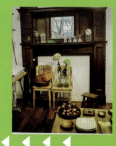

内容概述

通过对色彩构成的表现形式与应用进行系统学习，明确色彩构成学习的目的、意义及作用。了解色彩混合、色彩对比、色彩调和、色彩情感、色彩创意构成等知识要点。

能力目标

掌握色彩混合的方法及规律；掌握色彩对比的多种形式，把握正确的色彩对比方法并灵活运用；掌握色彩调和的理论及方法，和谐处理对比与调和的关系；掌握色彩的物理原理、生理原埋及心埋性，正确运用色彩的心理性来指导设计创作；掌握各种创意的方法并在色彩创意中运用。

知识目标

明确色彩混合、色彩对比、色彩调和的多种形式；深入了解色彩特性，能利用色彩经验准确表达各种情感。

素质目标

提高学生的色彩鉴赏及运用能力，提升设计与创新、创造能力。

一、色彩混合训练　　ONE

我们眼睛所感知的色彩缤纷世界，是色彩不同量的混合而产生的效果。现实中色彩的混合让我们的生活变得美好而丰富，这些丰富的颜色都是由三原色相互混合而来的，如图5-1所示。

色彩的混合有三种形式：加色混合、减色混合、中间混合。

1. 加色混合

加色混合是指色光的混合。色光三原色是朱红、翠绿、蓝紫，这三者混合后变白色光，将两种以上的色光混合在一起，色光混合得越多，所得到的新的色光明度就越高，如图5-2所示。

图5-1　色彩的混合

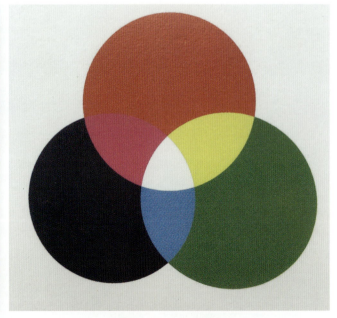

图5-2　色光三原色

有彩色光和无彩色光相遇，有彩色光会被无彩色光冲淡并变亮，如红色光与白色光在一起，所得光是更加明亮的浅红色光。色光混合时，将等量的红光与绿光混合可以得到黄光，将等量的蓝光混合，绿光会变成青光。

2. 减色混合

减色混合就是各种颜料或染料的混合。其特点和加色混合正好相反，颜料与颜料间混合种类越多，所得到的颜色就越灰暗，同时颜色的纯度和明度都会比混合前低。颜料三原色（品红、柠檬黄、湖蓝）在色彩学上被称为第一次色，这三种原色可以混合调配出各种颜色，如柠檬黄混合品红得到橙色，柠檬黄混合蓝色得到绿色，如图5-3所示。

3. 中间混合

中间混合分为旋转混合、空间混合两种。中间混合是当人眼观察到色彩时，人的视觉生理原因所产生的视觉色彩混合，而不是变化色光或色料。

（1）旋转混合：在罗盘上按比例涂上两种或多种颜色并快速旋转，这时罗盘上会呈现出新的色彩。旋转所得新色是各色的平均明度，如将紫色和红色涂在罗盘上旋转，会呈现出蓝色，如图5-4所示。

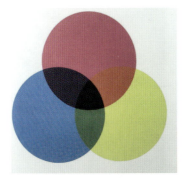

图5-3　颜料三原色

图5-4　旋转混合

（2）空间混合即色彩的并置混合。将几种面积很小的颜色并置在一起，间隔一定距离观看，眼睛很难区分每块颜色的效果时，就会在视觉中产生色彩的混合，我们将此种现象称为空间混合，如图5-5至图5-14所示。

图5-5　空间混合（1）

图5-6　空间混合（2）

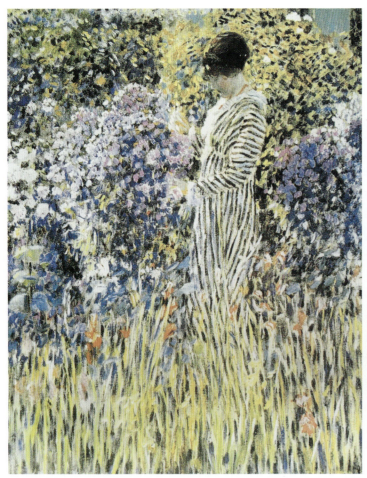

图 5-7 空间混合（3）

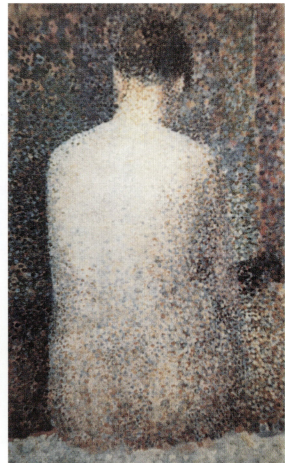

图 5-8 空间混合（4）

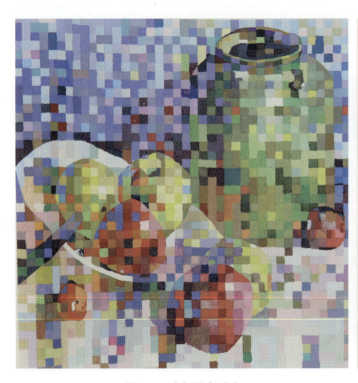

图 5-9 空间混合（5）

图 5-10 空间混合（6）

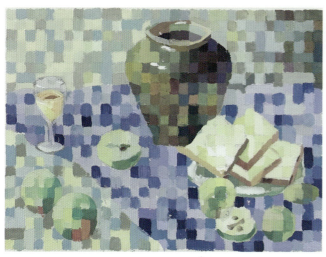
图5-11 空间混合（7）

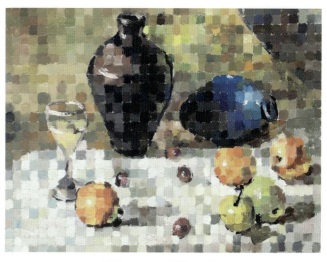
图5-12 空间混合（8）

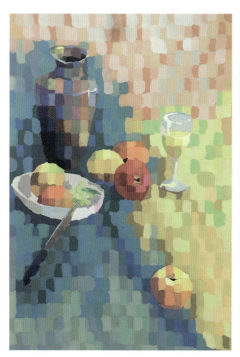
图5-13 空间混合（9）

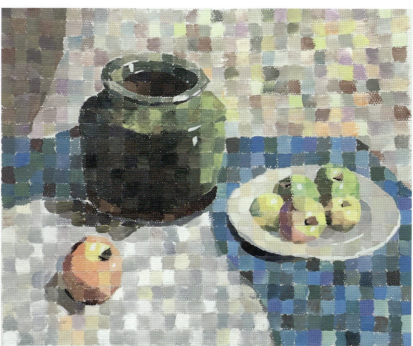
图5-14 空间混合（10）

二、色彩对比训练　　　　　　　　　　　　　　　　　TWO

　　色彩对比是各种色彩美丽呈现的法则，是指两种或多种颜色并存时形成的色彩对比关系。色彩对比是普遍存在的，它们之间是相互排斥、相互衬托的关系，正是由于这种对比关系让我们的生活变得色彩斑斓、多姿多彩。

　　色彩对比分为色相对比、明度对比、纯度对比、同时对比、连续对比、位置对比、面积对比等，每种对比所呈现的视觉效果都有着各自的风格特征，如图5-15至图5-18所示。

图 5-15 色彩对比(1)　　　　　　　图 5-16 色彩对比(2)

图 5-17 色彩对比(3)　　　　　　　图 5-18 色彩对比(4)

(一)色相对比

色相环上不同颜色之间的对比形成的差异,我们称为色相对比。色相对比可分为同类色对比、类似色对比、邻近色对比、对比色对比、互补色对比。

(1)同类色对比:色相环上 15°以内的色彩对比,这种色彩对比效果最弱,给人以单纯、安静、稳定、和谐的视觉效果,如图 5-19 和图 5-20 所示。

图 5-19　同类色对比（1）

图 5-20　同类色对比（2）

（2）类似色对比：色相环上间隔 30°左右的色彩对比，这种色彩对比给人以简单、大气、淡雅、耐看的视觉效果，如黄色与黄绿色，如图 5-21 所示。

（3）邻近色对比：色相环上间隔 60°左右的色彩对比，这种色彩对比给人以明快、别致的视觉效果，如图 5-22 和图 5-23 所示。

图 5-21　类似色对比

图 5-22　邻近色对比（1）

图 5-23　邻近色对比（2）

(4) 对比色对比：色相环上间隔 120° 左右的色彩对比，这种色彩对比给人以强烈、活跃、饱满的视觉效果，如红色与蓝色、蓝色与黄色等，如图 5-24 和图 5-25 所示。

图 5-24　对比色对比（1）

图 5-25　对比色对比（2）

(5) 互补色对比：色相环上间隔 180° 左右的色彩对比，这种色彩对比给人以鲜明、浓厚的视觉效果，如黄色和紫色、蓝色和橙色等，如图 5-26 和图 5-27 所示。

图 5-26　互补色对比（1）

图 5-27　互补色对比（2）

（二）明度对比

因色彩明度差异所形成的对比关系称为明度对比。根据明度对比强弱，可将明度对比分成三个层次：高明度对比、中明度对比、低明度对比。

1. 明度对比的基调

明度对比的基调从黑色至白色以 10 级明度色阶表为划分等级的标准。通常将 1~3 划为低明度调，4~7 划为中间明度调，8~10 划为高明度调，如图 5-28 所示。

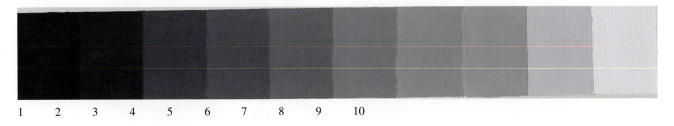

图 5-28　明度对比的基调

2. 明度对比强弱

明度对比强弱取决于色彩的明度等级间隔的远近。将色彩进行组合时，主色调与对比色间隔的远近是产生明度对比强弱的关键。间隔1~2级的对比，明暗差小，距离短，对比弱，称之为短调；间隔3~5级的对比，间隔适中，对比居中，为中调；间隔5级以上的对比，间隔远，对比强，为强调。

3. 明度对比调子

明度对比调子如图5-29至图5-35所示。

(1) 高长调：如10∶8∶2等，明度对比强烈，明度反差大，给人以刺激、明快、开朗、活泼的感觉。

(2) 高中调：如10∶8∶4等，明度反差适中，给人以愉快、清新、优雅的感觉。

(3) 高短调：如10∶8∶6等，明度反差弱，形象模糊，给人柔和、优雅、女性化的感觉。

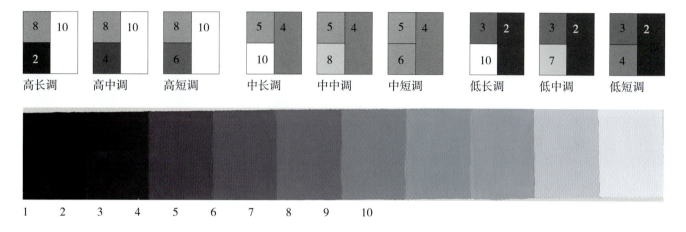

图5-29 明度对比调子（1）

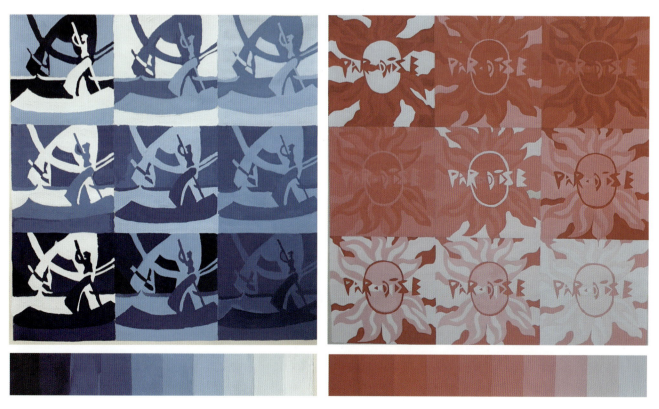

图5-30 明度对比调子（2）　　　　图5-31 明度对比调子（3）

图 5-32　明度对比调子（4）　　　　　　　　图 5-33　明度对比调子（5）

图 5-34　明度对比调子（6）　　　　　　　　图 5-35　明度对比调子（7）

(4) 中长调：如 4∶5∶10 等，明度反差在中调中最强，给人以强健、稳定、男性化的感觉。

(5) 中中调：如 4∶5∶8 等，为中明度中对比，给人的视觉效果丰富。

(6) 中短调：如 4∶5∶6 等，为中明度弱对比，给人感觉含蓄、模糊。

(7) 低长调：如 2∶3∶10 等，对比强烈，视觉冲击力较强，给人感觉压抑、苦闷。

(8) 低中调：如 2∶3∶7 等，给人感觉朴实、厚重。

(9) 低短调：如 2∶3∶4 等，给人感觉深沉、忧郁、寂静。

（三）纯度对比

两种以上色彩并置，由于纯度的不同所形成的色彩对比，称为纯度对比。

1. 纯度对比的基调

纯度对比的基调从红色至灰色以 10 级明度色阶表为划分等级的标准。通常将 1~3 划为高纯度调，4~7 划为中间纯度调，8~10 划为低纯度调，如图 5-36 所示。

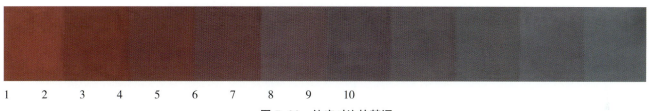

图 5-36　纯度对比的基调

2. 纯度对比强弱

纯度对比强弱取决于色彩的纯度等级间隔的远近。间隔距离越远对比越强，反之则对比越弱。间隔 1~2 级的对比为弱对比，间隔 3~5 级的对比为中间对比，间隔 5 级以上的对比则为强对比。

3. 纯度对比调子

纯度对比调子可以分三种，即艳强调（高彩调）、中中调（中彩调）、灰弱调（低彩调），如图 5-37 至图 5-40 所示。

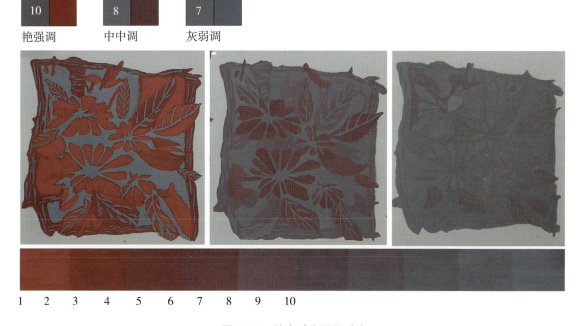

图 5-37　纯度对比调子（1）

图 5-38 纯度对比调子（2）

图 5-39 纯度对比调子（3）

图 5-40 纯度对比调子（4）

（1）艳强调：如1∶2∶10、1∶3∶9等，给人感觉鲜艳、华丽、积极、乐观。

（2）中中调：如4∶5∶8等，给人感觉温和、舒适。

（3）灰弱调：如9∶10∶7、7∶8∶9等，给人感觉细腻、耐看、含蓄。

（四）同时对比

两种以上色彩并置在一起时，人眼在同一空间和时间内所观察与感受到的色彩与原有色彩的差异，称为同时对比。靠近亮色更亮、暗色更暗、暖色更暖、冷色更冷，如图5-41所示。

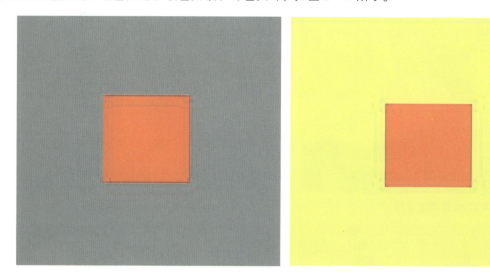

图5-41 同时对比

（五）连续对比

连续对比与同时对比原理相似，但连续对比发生于不同时间里，如人眼看到第一块红色布匹，再看第二块蓝色布匹时，蓝色布匹的颜色会发生错视，错视颜色会倾向于红色的补色，即绿色。观看第一种颜色时间越长，那么看第二种颜色时错视影响就越大，如图5-42所示。

图5-42 连续对比

（六）位置对比

两种不同的色彩，由于色彩间位置的远近距离不同，产生的视觉效果也会不同。色彩间位置距离越近，对比就越强；色彩间位置距离越远，对比就越弱。在色彩位置对比中将一种颜色放置在另一种颜色中间时，对比最强，如图5-43至图5-46所示。

图 5-43 位置对比（1）

图 5-44 位置对比（2）

图 5-45 位置对比（3）

图 5-46 位置对比（4）

（七）面积对比

两个和多个色彩进行对比时，画面对比效果的强弱取决于色块的面积大小。同面积的两种色彩对比时，画面对比强烈，具有强烈的规则感；两种对比色彩面积相差极大时，大面积色彩突出，小面积色彩更为突出，如图 5-47 至图 5-50 所示。

三、色彩调和训练　　THREE

色彩调和就是两种或两种以上色彩进行搭配组合时，经过调和、整理、组合、相互协调达成统一和谐的效果。

图 5-47 面积对比（1）

图 5-48 面积对比（2）

图 5-49 面积对比（3）

图 5-50 面积对比（4）

色彩调和的方式可归纳为两种：类似调和和对比调和，如图 5-51 和图 5-52 所示。

以色彩的三要素（色相、明度、纯度）关系为主进行色彩调和，通过改变色彩的明度、纯度及利用色相上的类似来进行的色彩调和搭配，使得画面色彩关系既要有对比产生和谐的刺激，又要有适当的调和来抑制过分的对比，从而产生一种恰到好处的和谐对比关系，形成美的视觉享受。

色彩调和有以下几种形式。

（一）色相调和

从色相关系上进行色彩调和，色相关系就是类似的色彩进行合理配置，让画面效果变得更加整体、协调。我们可以利用色相对比的多种关系来作为配色方案，如同色相配色、类似色相配色（橙黄色、橙色的组合，紫色、紫红色的组合）、对比色相配色（如橙色和绿色、黄色和红色）、互补色相配色。

1. 同色相配色

同色相配色方案需要改变另外两个属性即明度和纯度，给人感觉画面效果单纯、柔和、朴素，容易出现的问题是色彩单调、过于统一、缺乏变化，可以加入其他色相来弥补这些问题，如图 5-53 所示。

图 5-51 类似调和

图 5-52 对比调和

图 5-53 同色相配色

2. 类似色相配色

类似色是色相环上相差30°以内的颜色，如橘红色、橘黄色，这种配色有一定变化，整体效果柔和，非常容易达到调和效果，如图 5-54 所示。

图 5-54 类似色相配色

3. 对比色相配色

对比色是指色相环上相差120°左右的色彩对比,如黄色和红色,画面色相相差大,变化明显,需要统一协调,必须通过改变色彩明度和纯度来产生共性,如图5-55和图5-56所示。

图5-55 对比色相配色（1）

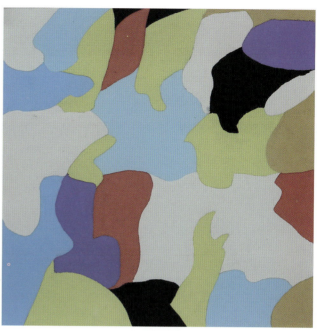

图5-56 对比色相配色（2）

4. 互补色相配色

互补色是指色相环上180°对应的两个颜色,如黄色和紫色,这样的搭配使画面对比鲜明、强烈,为了使画面协调,可以降低二者的纯度或者提高明度,如图5-57和图5-58所示。

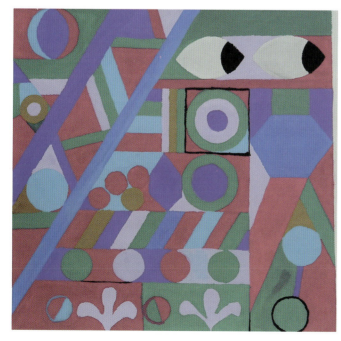

图5-57 互补色相配色（1）

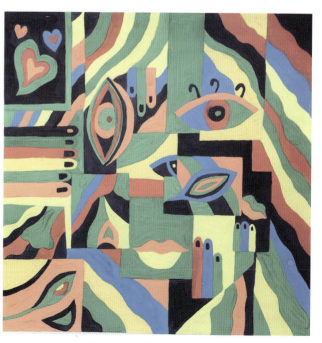

图5-58 互补色相配色（2）

(二) 明度调和

明度是人类分辨物体色最敏锐的色彩反应。明度的变化可以表现事物的立体感和远近感，如希腊的雕刻艺术就是通过光影的作用产生了许多黑、白、灰的相互关系，成就了一门伟大的艺术；中国画也经常使用无彩色的明度搭配来表现画面不同浓淡层次，形成别具一格的画面风格。有彩色也会受到光影的影响产生明暗效果，如紫色和黄色就有着明显的明度差。

进行色彩搭配时，在各色相中加入白色或黑色，使明度分为高明度和低明度两类，而色相没有发生变化，如粉绿、粉红、粉蓝等色搭配，由白色进行统一，协调各色相间的强对比视觉效果，使画面关系和谐统一，如图5-59和图5-60所示。

图5-59 明度调和（1）

图5-60 明度调和（2）

图5-61 纯度调和（1）

(三) 纯度调和

在众多参与配色的色彩中，同时加入灰色，使色彩与色彩之间的纯度更为接近，如灰红、灰黄、灰紫、蓝灰等色彩进行搭配，通过灰色对各色彩的纯度进行控制，带给观者更为统一的画面效果，同时纯度上的一致性也让画面色彩联系更为紧密，更具煽动性和感染力，如图5-61至图5-63所示。

(四) 面积调和

在色彩构成中，色块面积大小直接关系到画面色彩意象的传达。在处理画面色彩关系时，将色相对比双方面积差拉大，使一方色彩占画面较大面积，形成稳定的主导地位，另一方则占画面小部分面积，这样画面就会形成以大面积色为主的主色调，从而达到调和的效果。其要点如下。

图 5-62 纯度调和（2）

图 5-63 纯度调和（3）

（1）画面构色时，可以采用几组对比色，但应以一组对比色为主要色彩，通过色彩的主次达到调和效果，如图 5-64 所示。

（2）以色彩冷暖进行配色时，应加强主色调倾向：三色组合时，两暖一冷或两冷一暖，比较容易调和，如图 5-65 和图 5-66 所示。

（3）在配色时，画面中有些颜色刺眼时应缩小色彩面积，如图 5-67 和图 5-68 所示。

（五）色彩间隔调和

1. 强对比间隔

画面色彩进行组合时，将不同色相的色彩利用不同有彩色进行区分，给人带来生动、活泼的视觉效果，如图 5-69 至图 5-72 所示。

图 5-64 面积调和（1）

图 5-65 面积调和（2）

图 5-66 面积调和（3）

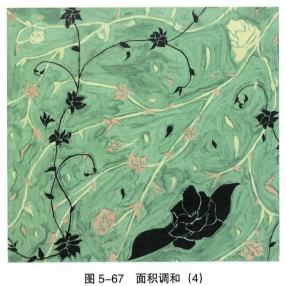
图 5-67　面积调和（4）

图 5-68　面积调和（5）

图 5-69　强对比间隔（1）

图 5-70　强对比间隔（2）

图 5-71　强对比间隔（3）

图 5-72　强对比间隔（4）

2. 弱对比间隔

当整体色彩过于协调时，画面形象模糊，为改变过于简单、单调的视觉效果，可用深灰色、黑色等线条对画面色彩进行勾勒，使得形象、色块更加清晰、明快，如图5-73所示。

图5-73　弱对比间隔

3. 色彩渐变调和

渐变调和是指运用色彩的三要素（色相、明度、纯度）进行渐变性的画面配色。如：色相渐变，由黄色变成红色；明度渐变，由蓝色变成白色；纯度渐变，由橙色变成灰色。渐变的色彩能给人比较柔和的视觉变化效果，画面更有秩序性，色彩之间更具关联性，如图5-74和图5-75所示。

图5-74　色彩渐变调和（1）

图5-75　色彩渐变调和（2）

四、色彩情感训练

当人的视觉接触到某种颜色时,视觉受到刺激,会使人产生情绪上的波动,便会产生与该色彩相关的生活经历的联想。了解了各种色彩的物理原理和生理原理以及心理性,便可以利用色彩来表现人们丰富的内心情感、情绪等,如图5-76至图5-81所示。

(一)色彩的冷与暖

红色使人联想到太阳、火焰,给人以温暖的感觉,我们称之为暖色;蓝色使人联想到大海,给人以寒冷感,我们称之为冷色。不同的色彩由于本身的色相能给人带来不同的冷暖感,这种冷暖感我们称为"色性"。

色彩的冷暖与色彩的明度和纯度有着直接的关系:明度低的色彩较暖,明度高的色彩较冷,如中黄、柠檬黄相比,后者明度高,则与中黄相比时偏冷;纯度低的色彩较冷,纯度高的色彩较暖,如图5-82所示。

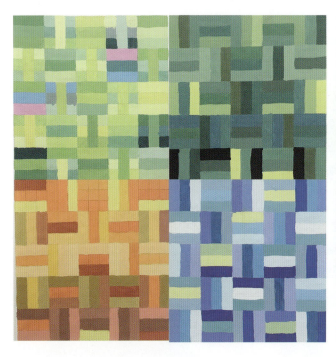

图5-76 春、夏、秋、冬

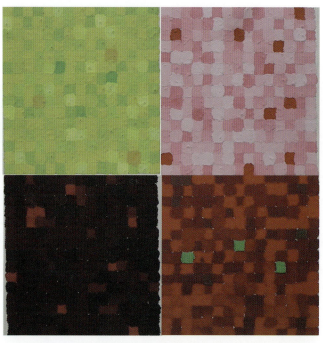

图5-77 酸、甜、苦、辣

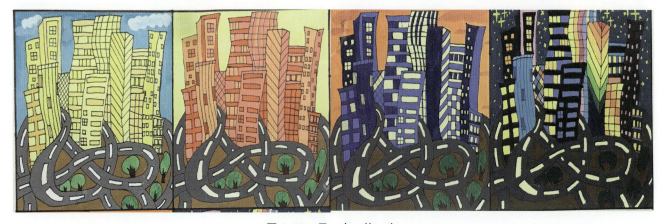

图5-78 早、中、傍、夜

图 5-79　春、夏、秋、冬

图 5-80　早晨、中午、傍晚、夜晚

图 5-81　春、夏、秋、冬

图 5-82　色彩的冷与暖

（二）色彩的轻与重

色彩的轻重感取决于明度和纯度。明度高的色彩给人感觉轻松、轻盈、明快，如将同样大小的方块涂上黑、白、灰三色，我们会感觉明度最高的白色方块最轻，其次是灰色方块，最重的是黑色方块。用同样的方法来试验，以橙、蓝、紫三种不同纯度的颜色来涂同样大小的方块，会感觉橙色最轻，其次是蓝色，最重的是紫色，如图 5-83 和图 5-84 所示。

（三）色彩的软与硬

色彩的软与硬和色彩本身的明度、纯度有极大关系：明度高给人以柔软、亲切的感觉，明度低给人以坚硬、

图 5-83　色彩的轻与重（1）　　　　　　图 5-84　色彩的轻与重（2）

冷漠的感觉，如棉花软，石头硬；高纯度、低明度的色彩具有坚硬感，反之则有柔软感，如图 5-85 所示。

图 5-85　色彩的软与硬

图 5-86　色彩的进与退

（四）色彩的进与退

在色彩变化中，明度高的色彩有前进、膨胀感，明度低的色彩有后退、收缩感。一般暖色、纯色、高明度颜色、大面积色、集中色会有前进感，冷色、浊色、低明度、小面积色会有后退感，如图 5-86 所示。

（五）色彩的欢快感、忧郁感

色彩的欢快感、忧郁感与纯度有关系。明度高而鲜艳的色彩感觉欢快，低明度、低纯度的色彩给人感觉忧郁。画面对比时，强对比色调有欢快感，弱对比色调有忧郁感，如图 5-87 至图 5-90 所示。

图 5-87 色彩的欢快感、忧郁感（1）

图 5-88 色彩的欢快感、忧郁感（2）

图 5-89 色彩的欢快感、忧郁感（3）

图 5-90 色彩的欢快感、忧郁感（4）

（六）色彩的华丽感与朴素感

色彩的纯度与明度决定了色彩的华丽感与朴素感。色彩鲜艳而明亮具有华丽感，浑浊而深暗具有朴素感；在色彩对比时，强对比具有华丽感，弱对比具有朴素感，如图 5-91 和图 5-92 所示。

五、色彩创意构成训练　　FIVE

色彩创意构成训练主要通过绘画色彩、装饰色彩、创意色彩三个阶段展开。绘画色彩以自然色彩关系为依据，以明暗表现画法为基础；装饰色彩在表现色彩的过程中不要求一定是真实再现物象，而旨在表现色彩的和谐及构

图 5-91 色彩的华丽感与朴素感（1）

图 5-92 色彩的华丽感与朴素感（2）

图的形式美感；创意色彩以绘画色彩为基础，将视觉中的色彩进行筛选、梳理、提炼、整理体现出来。三个阶段由理论到实践，由具象到抽象，由基础到设计，层层递进，逐渐深入。

（一）绘画色彩

以自然色彩为依据，不受主观因素的影响而自然表现出光在物体上产生的色彩变化，在表现色彩关系时从色相、明度、纯度三个方面来综合考虑，把握色彩变化规律，创造出优美的色彩艺术，如图 5-93 至图 5-98 所示。

图 5-93 绘画色彩（1）

图 5-94 绘画色彩（2）

图 5-95　绘画色彩（3）

图 5-96　绘画色彩（4）

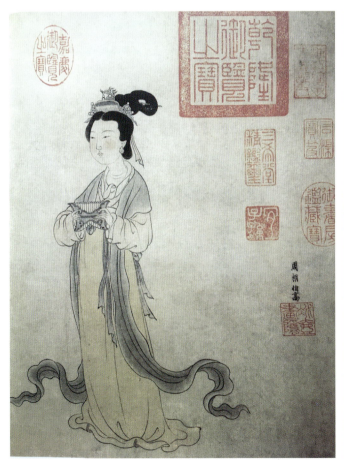

图 5-97　绘画色彩（5）

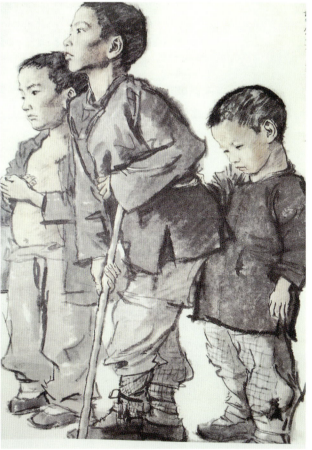

图 5-98　绘画色彩（6）

(二) 装饰色彩

装饰色彩的表现区别于前面讲到的绘画色彩的表现，它更倾向于形式美、色彩和谐美、对比美，较少考虑画面内容，在色彩上以固有色为基础，研究色彩的平面性和装饰性。

装饰色彩的造型特征如下。

(1) 化无序为有序，画面效果秩序化。自然景象是极其丰富、杂乱的，在写生过程中，多将其画面形象进行有序组合，使之形成规则化、程式化、条理化的装饰画特点，如图 5-99 和图 5-100 所示。

图 5-99　装饰色彩（1）　　　　　　　　　　　图 5-100　装饰色彩（2）

(2) 化三维为二维，画面效果平面化。平面化是装饰色彩的重要特点，它是将客观的立体物象转化为平面的形象特征。可将画面形象进行平面处理，在构图上还是表现客观空间；另一种表现则是构图、构形、构色都根据作者及画面要求进行平面化处理，处理时不考虑透视原则，可将形体进行变形夸张，改变其原有形态，以达到秩序、单纯、平面的画面效果，如图 5-101 和图 5-102 所示。

图 5-101　装饰色彩（3）　　　　　　　　　　　图 5-102　装饰色彩（4）

(3）化繁为简，画面效果单纯化。单纯即简化之意，这里说的简化并非简单之意，是指将原本丰富、杂乱的景象进行提炼、概括，在这个过程中通过造型构思，用简洁、淳朴的艺术语言表达原本复杂、丰富的精神内涵，形成单纯的艺术风格，如图 5-103 和图 5-104 所示。

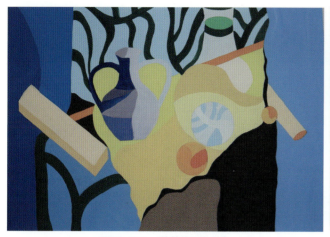

图 5-103　装饰色彩（5）

图 5-104　装饰色彩（6）

（4）意象化，即画面形象以主观想象为主。装饰不按客观实物的形象进行表现，更多的是凭主观想象来改变物象、创造客观世界不存在的形象。总之，有想象力才会有超凡的创造力，才会创造出更新、更生动的形象，如图 5-105 和图 5-106 所示。

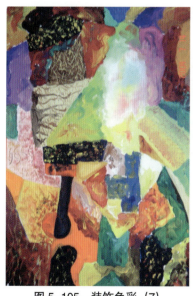

图 5-105　装饰色彩（7）

图 5-106　装饰色彩（8）

（5）夸张化，就是将原有的艺术形象进行变形、变色，让画面形象变得更加简单、特点突出，如图 5-107 和图 5-108 所示。

（三）创意色彩

创意色彩强调主观意识、追求内心感受，通过对自然的观察，感受色彩本质，将色彩表达上升至个人情感的表达，如图 5-109 至图 5-115 所示。

（四）创意色彩构成在生活中的运用

生活离不开色彩，色彩因设计变得更加精彩夺目。生活的各个方面都与色彩有着密切联系，下面就从"衣"

图 5-107　装饰色彩（9）

图 5-108　装饰色彩（10）

图 5-109　创意色彩（1）

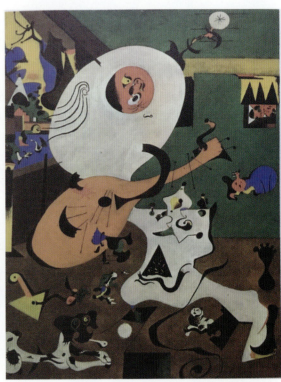
图 5-110　创意色彩（2）

图 5-111　创意色彩（3）

图 5-112　创意色彩（4）

图 5-113 创意色彩（5）

图 5-114 创意色彩（6）

"食""住""行""用"五个方面来看看色彩所带来的美好而愉悦的视觉效果。

1. "衣"

服装色彩是服装的灵魂，在服装各要素（色彩、款式、布料、工艺）中，色彩占据首要地位。服装色彩的合理搭配，能展现人物的不同气质和性格。那么，在搭配时遵循色彩协调的规律、结合人物体型特征及服装色彩审美表现的时间性等，就能实现服装色彩搭配的和谐、美观，如图 5-116 至图 5-118 所示。

2. "食"

民以食为天，中国人的饮食向来注重色彩，讲究色彩搭配。食物与色彩的关系是密不可分的，色、香、味俱全，色摆在了第一位，高明的厨师会运用食物本身的色彩营造出不同的色彩意象，通过色彩表达食物的美味、新鲜以引起消费者的食欲。那么，熟练掌握色彩心理属性，巧妙运用色彩就显得尤为重要，如图 5-119 所示。

图 5-115 创意色彩（7）

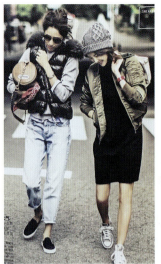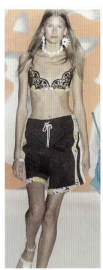

图 5-116　创意色彩构成在服饰中的运用（1）

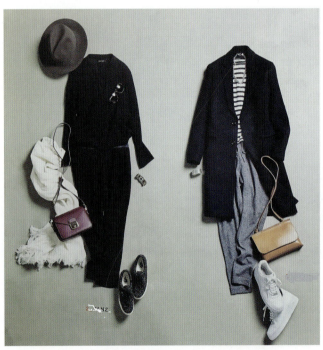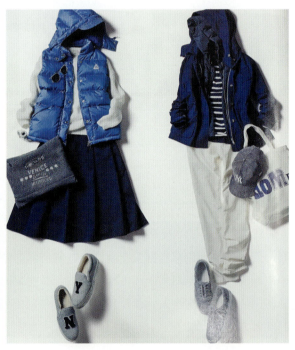

图 5-117　创意色彩构成在服饰中的运用（2）　　　图 5-118　创意色彩构成在服饰中的运用（3）

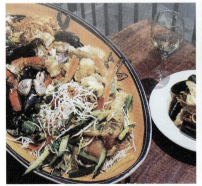

图 5-119　创意色彩构成在食物中的运用

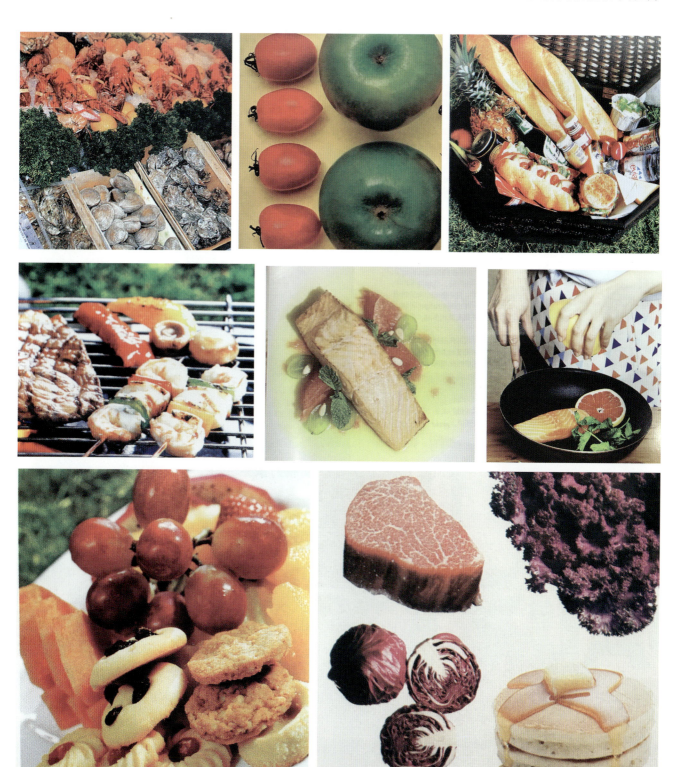

续图 5-119

3. "住"

在环境空间色彩设计中，设计师以其活跃的思维构筑着人们生产和生活的美好环境。色彩的搭配直接影响整个设计的风格。空间色彩的合理运用能美化环境，给人舒适、温馨、安逸的空间感觉，让人心情舒畅，如图 5-120 所示。

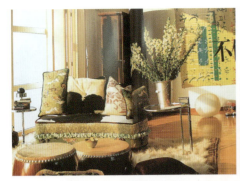
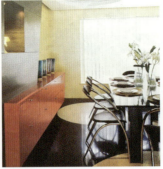

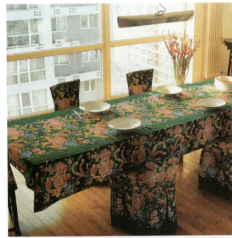
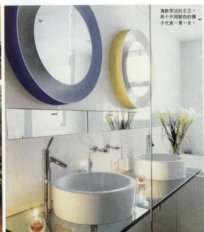

图 5-120 创意色彩构成在环境空间中的运用

4."行"

随着人们生活水平的不断提高，在出行工具的选择上呈现出多元化的状态，出行产品的种类也变得日益丰富。在选择出行工具时人们的要求也日渐增多，产品的外观、功能及色彩都是消费者的必要考虑因素，而在产品外观中，色彩的时尚性在产品的销售中占据重要位置，如图 5-121 所示。

图 5-121 创意色彩构成在交通工具中的运用

续图 5-121

5. "用"

随着时代进步，消费者越来越重视产品的色彩设计。科学研究产品的色彩设计，根据产品的特性和要求，利用色彩可以突出产品重点，把握色彩对消费者的情感影响，提升产品的市场价值，如图 5-122 所示。

图 5-122 创意色彩构成在生活中的运用

续图 5-122

续图 5-122

习 题

1. 色彩的空间混合。要求精选一张图片为参考范本，将图片按 30 cm×30 cm 的尺寸画出来，采用打方格的方式进行色域分割，再根据图片颜色进行填色。

2. 色相对比训练——同类色、邻近色、对比色、互补色（15 cm×15 cm）。

3. 明度对比训练——表现高长调、高中调、高短调、中长调、中中调、中短调、低长调、低中调、低短调（30 cm×30 cm）。

4. 纯度对比训练——表现艳强调、中中调、灰弱调（15 cm×15 cm）。

5. 面积对比训练（30 cm×30 cm）。

6. 位置对比训练（30 cm×30 cm）。

7. 色彩色相调和训练（尺寸 30 cm×30 cm）。

8. 色彩明度调和训练（尺寸 30 cm×30 cm）。

9. 色彩纯度调和训练（尺寸 30 cm×30 cm）。

10. 色彩面积调和训练（尺寸 30 cm×30 cm）。

11. 色彩间隔调和训练（尺寸 30 cm×30 cm）。

12. 色彩渐变调和训练（尺寸 30 cm×30 cm）。

13. 酸、甜、苦、辣，喜、怒、哀、乐，春、夏、秋、冬，早晨、中午、傍晚、夜晚，四选一（15 cm×15 cm）。

第六章
立体构成的表现形式与应用

S AN D A C
GOU HENG

◀◀◀◀

◀◀◀◀

内容概述

立体构成也称为空间构成。立体构成是以一定的材料、以视觉为基础、以力学为依据，将造型要素按照一定的构成原则组合成美好的形体。它是研究立体造型各元素的构成法则，其任务是揭开立体造型的基本规律，阐明立体设计的基本原理。

能力目标

能理解并运用形式美的基本原理，研究探索立体造型的基本规律。

知识目标

学生能够领会立体构成、立体构成要素、立体与空间等基础知识，能够运用举例的方法，对本章节进行评析及总结。

素质目标

使学生熟练掌握三维立体的造型规律，能大胆利用不同材质表现点状材料、线状材料、块状材料，不断开拓设计思维空间。

一、立体感觉和空间造型 ONE

我们生活在一个立体的世界中，我们的房屋、家具、日常生活用品都是立体的，立体就是具有三维的空间和形态。我们生活的环境就是一个三维世界。构成是指组合、拼装、构造的意思。立体构成就是在三维的空间中把具有三维形态的要素，按照形式美的构成原理进行组合、构造，从而创造出一个符合设计意图的、具有一定美感的、具有创新意识的三维形态的过程。

立体构成的训练目的首先是理解并运用形式美的基本原理，立体构成不是简单地拼装、组合，而是在审美的要求下有目的地进行。形式美的基本原理是我们学习立体构成的指导原则。

其次，立体构成的训练目的是研究、探索立体造型的基本规律。立体构成是设计的基础课程，它不同于强调功能第一性的设计专业课程，它没有具体的功能要求和经济要求，是纯粹形式美的探索，可以为现代设计提供宽泛的思考方法和创造意识，为现代设计积累有效的立体造型规律。

立体构成训练的另一个目的就是掌握一定的造型方法。立体构成的过程是对基本原理和基本规律进行实践的过程。在这个过程中，不仅是对构成理论的探讨研究，也是实践经验和方法的积累。不同的物质材料，以及材料的结构、加工工艺、技术等都为立体构成积累了大量的立体形态的资料和方法。立体构成通过材料、结构将形态制作出来，这与产品设计相同。立体构成只要变化一下，材料本身就可成为产品。立体构成的原理已广泛地应用于工业设计、展示设计、环艺设计、包装设计、POP 广告设计、服装设计等领域。

所以，立体构成是研究立体空间造型的基础学科，是进行立体造型设计的专业基础。

二、点的概念及基本理论 TWO

在几何学上，点只代表位置，没有长度、宽度和厚度。它存在于线段的两端、线的转折处、三角形的角端、圆锥形的顶角等位置。立体构成中的点不仅有位置、方向和形状，而且有长度、宽度和厚度。在立体构成中，不可能存在真正几何学意义上的点，而只能是一种相对的比较，是一种最小的视觉单位。如图 6-1 所示，点的构成可因点的大小、点的亮度和点之间的距离不同而产生多样性变化，并因此产生不同的效果。

图 6-1　点的概念

1. 点立体的视觉特征

点活泼多变，是构成一切形态的基础，具有很强的视觉引导和集聚的作用。在造型活动中，点常用来表现强调和节奏，如图 6-2 所示。

图 6-2　点立体的视觉特征

2. 点立体的作用

（1）通过集聚视线而产生心理张力。

（2）引人注意，紧缩空间。

（3）产生节奏感和运动感，同时产生空间深远感，能加强空间变化，起到扩大空间的效果。

点材的运用如图 6-3 至图 6-5 所示。

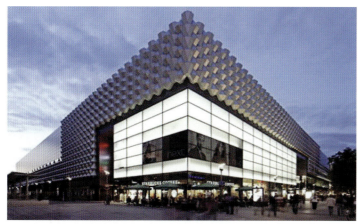

图 6-3　点材运用于建筑铝材

图 6-4　点材运用于服装

图 6-5　点材运用于建筑设计

3. 立体构成的形式要素（形式美法则）

1）比例

设计中讲的比例就是研究物体与物体之间如何才能达到最佳关系，它们之间的对比数值关系达到了和谐统一，被称为比例美。立体构成中的比例就是对各种材料在空间中的位置、面积、长短、粗细、高矮等做出某种规定，使各个元素能通过比例关系体现出一定量度上的美。

常见的比例关系有整体与局部的关系，线条的长短比例关系，三维空间的长度、宽度、深度关系。形体的基本比例关系有三种：固有比例、相对比例和整体比例。

思考：等差数列、等比数列、黄金分割。

2）平衡

在构成中，将统一形体的不同部分和因素之间的既对立又统一的空间比例关系称为平衡。平衡的形式有对称平衡和非对称平衡，如图 6-6 和图 6-7 所示。

图 6-6　对称平衡

图 6-7　非对称平衡

3）量感

量感是指物体的大小、多少、长短、粗细、轻重、厚薄等量态物体的感性认识，它是立体构成中非常重要的要素之一，可以说，立体形态在很多情况下是与量感密切相关的。

物体直观的体量、重量与数量等物理量很容易区分，但其对人的心理产生的影响就很难说清楚，如厚重感、速度感与张力等。量感可以分为物理量感和心理量感。

物理量感：与组成形态物体的材质有很大的关系，如图 6-8 所示。

心理量感：人们感受形态后所产生的心理反应，是对形态结构的结实感、轻柔感，对形态体量的厚重感的一种心理感觉，如图 6-9 所示。

4）空间感

空间是物质存在的一种客观形式，它分为两类，即物理空间和心理空间。心理空间比物理空间更具有艺术效果。在空间中，知觉力场包括空间紧张感、空间进深感和空间流动感。

空间紧张感体现的是力的扩张。一个形态具备脱离原有状态的倾向，有一种动的或启动的可能。

图6-8　物理量感

图6-9　心理量感

空间进深感是指空间前后的距离。对空间进深的强调主要是利用视觉经验获得的。空间因时间而产生变化，成为运动的空间，就具有了流动感，如图6-10所示。

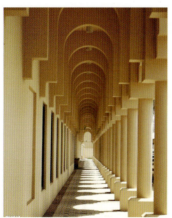
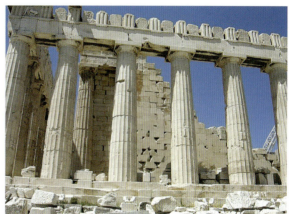

图6-10　空间感

5）错视感

利用光影、重叠、视点变动、空间进深、静止和运动等手段都能产生错视，如图6-11所示。

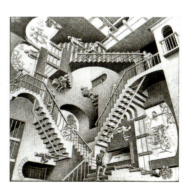

图6-11　错视感

三、线材立体构成训练

不同的线给人不同的感觉，不同的线的组合同样会给人不同的感觉，同样的线的不同的组合方式也给人不同的感觉。线可以形成形体骨架，成为结构体本身；线可以成为形体的轮廓，从而将形体与外界分离开来。线的构成一方面要注意结构，另一方面要注意空隙。

立体构成中的线是决定长度特征的材料实体，通常称这种材料为线材。线材的空间构成既要考虑结构，又要注意空间的深度感、方向感和韵律感。线材立体构成的种类：硬材和软材两大类。

1. 硬质线材构成

硬质线材（即硬材）有强度，有比较好的支撑力，其构成可不依托支架，多以线材排出叠加组合的形式构成，再用黏结材料进行固定。硬线构成具有强烈的空间感、节奏感、运动感。材料有木条、金属条、塑料细管、玻璃柱、其他金属等线材。

1）垒积构造

垒积构造是指把硬质线材一层层堆积起来，相互间没有固定连接点，靠接触面间的摩擦力维持形态，可以任意改变的立体构成。特点：易承受向下压力，横向受力容易倒塌，如图6-12所示。

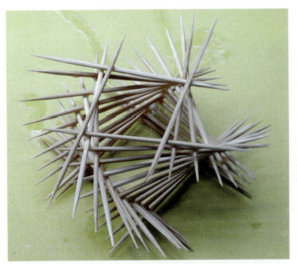 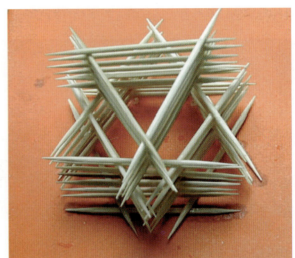
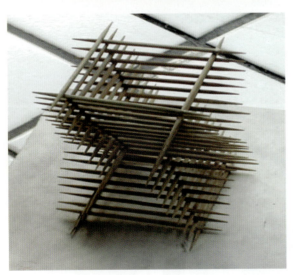 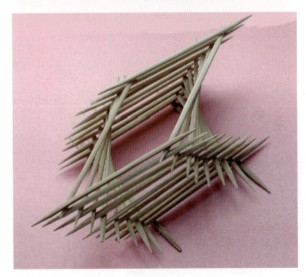

图6-12 垒积构造

在制作时应该注意:

(1) 接触面过分倾斜易引起滑动,整体的重心若超过底部的支撑面则构造物将因失去平衡而倒塌;

(2) 与用线材做立体构成一样,不要忘记使空隙大小具有韵律;

(3) 作为垒积构造的变形,可以在结合部施以简单的防滑处理(如缺口等),这样将出现更多的变化;

(4) 为了利于保存,可以用黏结剂将节点固定成刚性节点,但是必须要求不黏结也能维持形态。

2) 线层结构

线层结构:将硬线沿一定方向,按层次有序排列而成,具有不同节奏和韵律的空间结构。

单一线材的排列:每一层为单根线材,排列方式包括重复排列,大小、方向、位置渐变排列等,如图 6-13 所示。

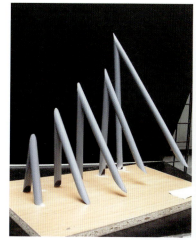
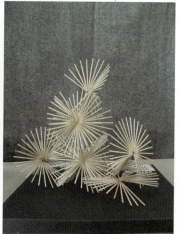
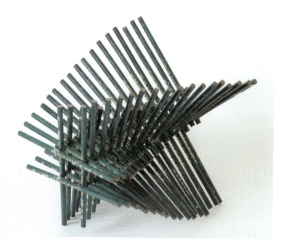
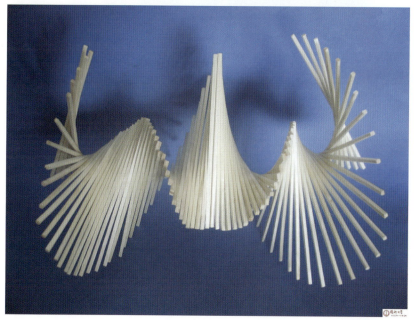
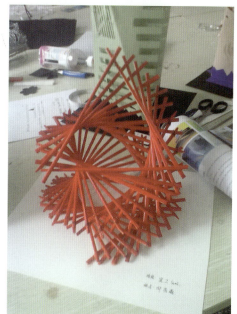

图 6-13　单一线材的排列

单元线材的排列:每一层为两根线材,由两根线材可以组成"T"字形、"V"字形等多种变化方式;排列方式包括重复排列,大小、方向、位置渐变排列等,如图 6-14 所示。

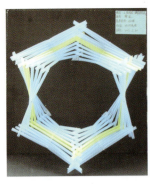 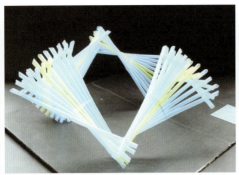 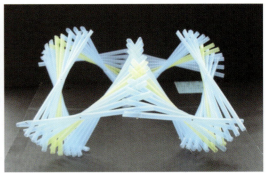

图 6-14　单元线材的排列

单元线材的排列中空间变化更复杂——先将单元预先做成方形、三角形、扇形等，再进行重复、交错等。

特点：塑料吸管与大头针的完美组合，呈现出材料自身特有的魅力。整个造型近似一个六面形体，以12个支点进行旋转变化，最后合成完整的封闭式组合体。

3）框架构造

框架构造：以同样粗细单位线材通过粘贴、焊接、铆接等方式结合成框架基本形，再以此框架为基础进行空间组合，如图6-15所示。

按一定秩序，重复、位移变化、穿插变化等或交错垒积构成，形成丰富的节奏和韵律。基本形可以是立方体、三角柱、多边柱、锥形，也可以是曲线形、圆形等基本形。

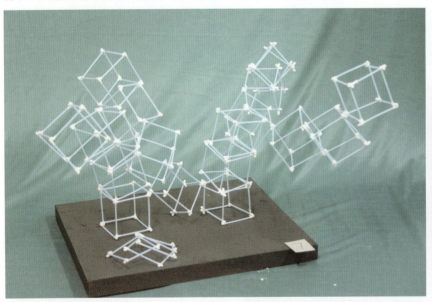 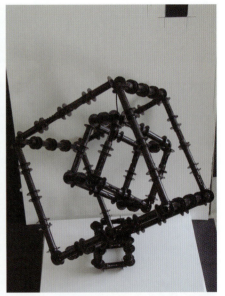

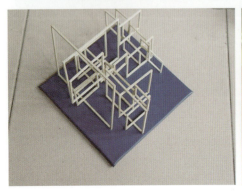

图 6-15　框架构造

制作时应注意：

（1）框架相互间应具有心理联系；

（2）制作时先组合两个，固定后再调整；

（3）浮在空中时可以另做辅助支架。

4）连续构造

连续构造：选择有一定硬度的金属丝或其他线性材料，做构成时不限定范围，以连续的线做自由构成，使其产生连续的空间效果。表现对象可抽象，也可具象，如图6-16所示。

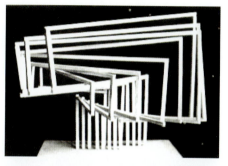
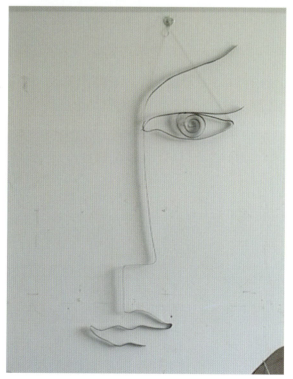
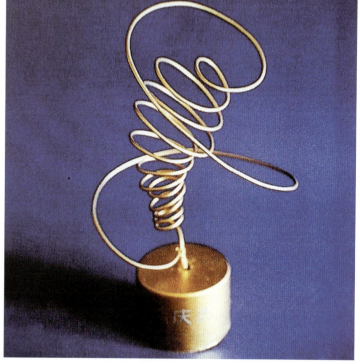

图6-16　连续构造（1）

限定构成——用控制点的运动范围确定其形,点可以控制在平面立体内,也可以控制在曲面立体内。

自由构成——不限定范围,产生连续空间效果,类似于一笔画。形可以是抽象的形,也可以是具象的形。

《人掌》（见图6-17）特点：

利用电线的柔软性进行弯曲,形成五指与掌心的统一协调。在五指的造型中,似乎展现了抽象的人物形象,使大家能产生联想。作品中曲线的运用具有趣味性。

5）桁架结构

桁架结构也称网,像铰链一样,可以上下、左右移动,具有方向受力的特征——构造组合成为三角形体,以此单元组合,如斜拉大桥等。桁架结构如图6-18所示。

图6-17　连续构造（2）

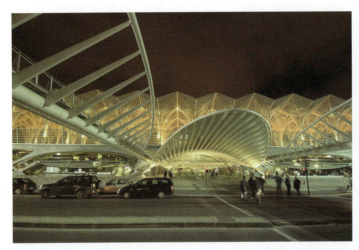
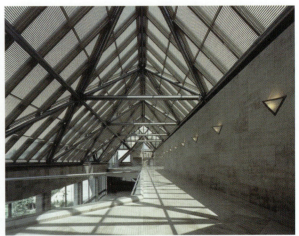

图6-18　桁架结构（1）

线框中最简单的构成是桁架,它由四条直线构成,在力学上具有重要的意义,即用最少的材料构造较大的构造物,并且能承受很强的外力,如图6-19所示。

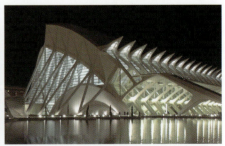

图6-19　桁架结构（2）

桁架的构成原理常用于大型建筑物,以达到既经济又单纯的目的。材料自身虽然不弯曲,但仍有倒塌的可能,所以必须将材料组合成三角形。

2. 软质线材构成

软质线材（又称软材、软线）自身很难定型,且视觉上缺少力度感,但若将其进行编织或依托硬质材料进行

拉引，则能获得较大的造型空间，同时也能提升它的力度感。

如蜘蛛以树枝、墙面或其他硬质材料为依托，将纤细的丝织成优雅、轻巧的蜘蛛网，用以捕捉较大的昆虫。应用蜘蛛网的构成原理，可以将软弱的线材依托硬材进行拉引，获得优美而紧张的曲面。

软线有两种：①以有一定韧性的板材剪裁出来的线，如铁、铝、纸板、铜板等；②软纤维，棉、麻、丝、化纤等软线或软绳。软质线材构成如图6-20所示。

对框架的软线构成可分为无框架构成和有框架构成两种。在无框架构成中，由有一定韧度的板材（如纸板、铜板等）剪裁出来的线，这类线有自身的重量，所以在一定的支撑条件下可以形成立体构成，如图6-21所示。

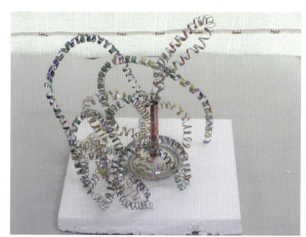
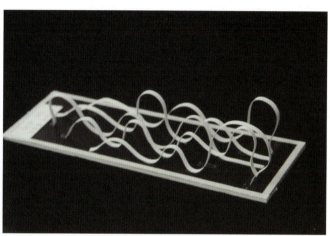

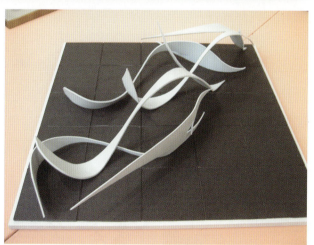
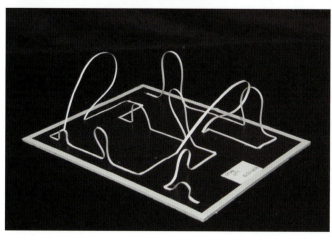
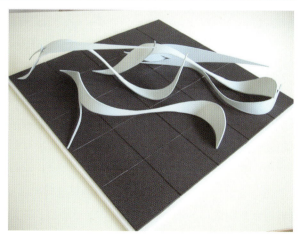

图6-20　软质线材构成

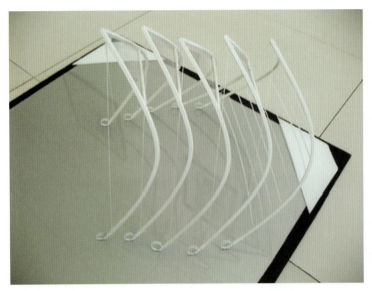
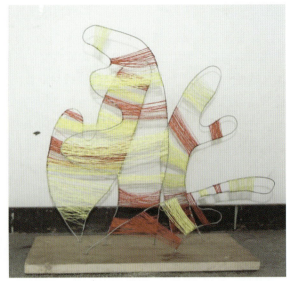

图 6-21 无框架构成

有框架构成是由几种单元线构成的框架连接而成的，连接时应注意高低、左右、前后的关系变化，如图 6-22 所示。软线构成看似轻巧但有较强的紧张感。

软线构成常用硬线作为拉软线的基本，即框架。框架基本形有立方体、三角柱、锥形、五棱柱、六棱柱、多边形，以及圆形、曲线形、半圆形、渐伸涡线形等。

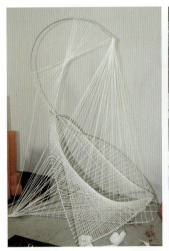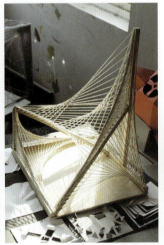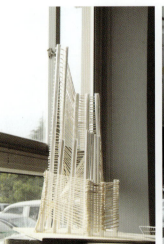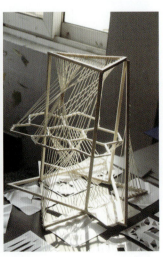

图 6-22 有框架构成

框架上的接线点可以等距离或从密到疏等做渐变。线的连接方向可以垂直边连接横边或横边与竖边、错边连接。软线造型中的注意事项如下。

（1）母线可用金属线、塑料线、各种颜色的腈纶毛线、丝线、白色粗棉线等。线过粗会损伤轻快感。若母线的间隔过宽，则有粗糙的感觉；若过密，则会损坏韵律感，移动间隔以 5 毫米为宜。

（2）不要使母线因受到妨碍而曲折。

（3）在制作过程中，线材与框架的结合可打成线结，也可以在框架上打成小孔，用线穿透，固定在框架上，或者将木条割成小的切口，粗号铁丝刻个切口，再加用白乳胶结合固定。

（4）利用软质线材作为移动的直线，沿着以硬质线材连接成的刚性骨架，线作为导线移动而产生空间线层立体。

习 题

1. 从硬质线材中垒积构造、框架构造、连续构造中任选 2 种做线的立体构成作品 2 件。作品尺寸不小于 200 mm×200 mm×300 mm，底座尺寸不超过 300 mm×300 mm。要求：

（1）考虑形式美要素，材质不限；

（2）多角度观察，构思完整、新颖；

（3）布局合理，制作整体，做工精细；

（4）赋予作品一定的意义，主题明确。

2. 利用一定硬度的铁丝材料制作一件线的连续结构的立体构成作品。（可以是具象形态或抽象形态，作品尺寸小于 300 mm×300 mm×300 mm，底座尺寸不超过 300 mm×300 mm。）要求：

（1）考虑形式美要素；

（2）多角度观察，构思完整、新颖；

（3）制作整体，做工精细。

3. 从软质线材中选 1 种做线的立体构成作品 1 件。作品尺寸不小于 200 mm×200 mm×300 mm，底座尺寸不超过 300 mm×300 mm。要求：

（1）考虑形式美要素，材质不限；

（2）多角度观察，构思完整、新颖；

（3）布局合理，制作整体，做工精细；

（4）赋予作品一定的意义，主题明确。

线立体构成在设计中的运用实例如图 6-23 所示。

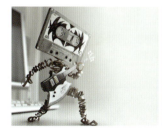
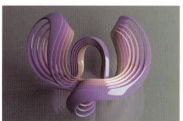
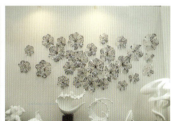
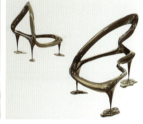
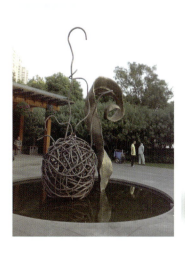
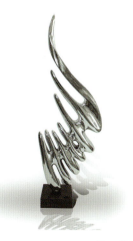
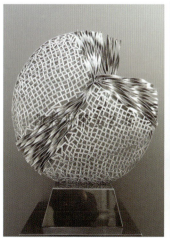
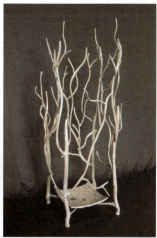

图 6-23　线立体构成在设计中的运用实例

四、面材立体构成训练

1. 半立体构成训练

半立体又称为二点五维的构成（two and half dimensional design），是在平面材料的基础上进行立体化加工，使平面材料在视觉和触觉上有立体感，如图 6-24 所示。

图 6-24 半立体构成

怎样让一张纸立起来？方法很简单，把这张纸折叠一下即可。纸折叠以后会产生前后的深度关系，从而使平面的纸张有了空间感。

半立体构成主要以纸张为材料，进行折叠（直线折叠、曲线折叠）、弯曲（扭曲、卷曲）、切割（挖切、直线切割、曲线切割）。

半立体是一种单一形体，具有相对独立的形象。单形半立体的训练，可以使构思精密，明确整体与局部的关系，培养形象思维的能力。

半立体的制作可从三个方向进行思考：不切多折、一切多折、多切多折。

1）不切多折制作方法

先用铅笔在纸上确定折叠线的位置或关系，然后用刀背刻压折叠线，最后轻轻用力向折叠部位挤压。思维方向应考虑多次折叠或弯曲，并运用形式美的法则。

在一张 100 mm×100 mm 的卡纸上，用铅笔将设计图画在上面，再用美工刀划线(不划透纸背)，再依线痕折纸，使之显现半立体效果，如图 6-25 所示。

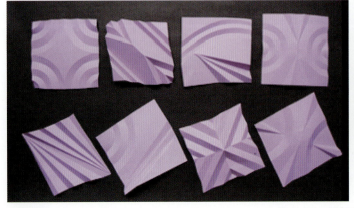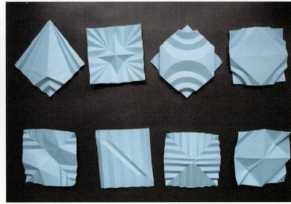

图 6-25 不切多折

2) 一切多折制作方法

先在纸上用刀划出一条线（划透纸背），然后利用这条线反向拉引，并将纸多次折叠或弯曲。

在 100 mm×100 mm 的卡纸上，在中心部位平行的边或对角线上划线，依线痕折出凹凸变化，使之呈现成形效果。制作中要考虑统一、对比、疏密变化等形式美的因素，如图 6-26 所示。

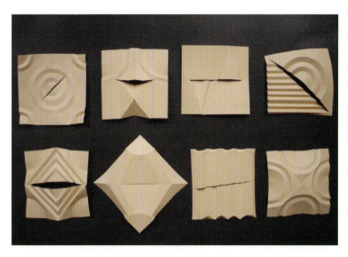 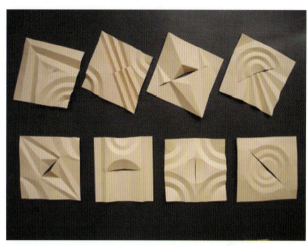

图 6-26 一切多折

3) 多切多折制作方法

方法同一切多折，但因加工太多会产生凌乱感，故应尽可能地强调统一，如应用对称、重复、渐变等形式美法则，如图 6-27 所示。

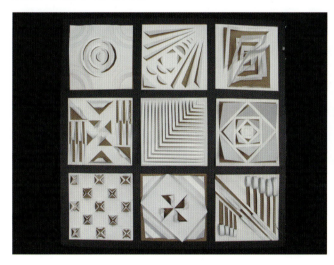 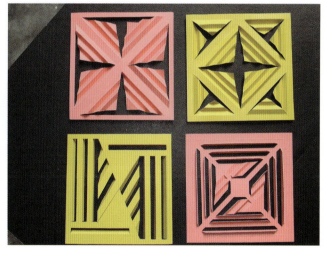

图 6-27 多切多折

习　题

用卡纸制作不切多折、一切多折、多切多折的半立体构成各 9 张。（尺寸：100 mm×100 mm，装裱尺寸：30 cm×30 cm 卡纸。）

要求：

(1) 草图构思多张，选出 3 张制作正稿；

(2) 正稿需色彩统一，装裱时排列有序；

(3) 做工精细，整体美观。

2. 面的立体构成

面是具有明显二维特征的薄的形体。由具备面特征的材料，按照一定的形式美法则构成新的形态叫面的构成。具有轻薄感的形体，当其厚度和周围的环境相比较，显示不出强烈的实际感觉时，就属于面的范畴。面形态因视觉度的转换会呈现出线或体的特点，面的侧面切口具有线的延伸感，正面又具有体的厚实感。面的构成的材料有卡纸、有机板、ABS板、玻璃、泡沫板、面料、皮革以及可以分割成面状的材料。纸材有很好的可塑性和支持力，易于加工，是主要的训练材料。面的构成有三种：层面构成、曲面构成、插接构成。

1）层面构成

我们都见过切片面包，切片的形态是由面包体进行层层分割而成的。它的排列是指若干直面（或少量柱面、锥面）在同一个面上进行各种有秩序的连续排列。若把这种分割方法用于其他的形态，如几何体、有机体及具象形体，则会因被分割体及分割方法的不同而产生不同的层面形态。将分割后的层面进行层层排列构成，称为层面构成。基本形可以是直面，也可以是弯曲面或曲折面。

基本面简洁、丰富有变化。面本身比较薄，对空间的占用比较少，体量感比较弱。然而，通过较多面材的排列，可以得到一定体量感的体块。一张纸很薄，几百张纸就是一本书了，利用面材重叠间距空间的可变性有秩序地排列就可以构成一个新的形态。这就是层面的构成方法。

层面构成可以考虑三个方面：一是改变面材的基本形，如直面、弯曲面、曲折面及面的不同形状，使面的层排构成更加丰富；二是从面材与面材的间距考虑，排列距离是空间设计的变量；三是运用重复、渐变、发射的形式排列面材，如图6-28所示。

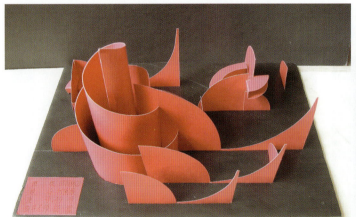
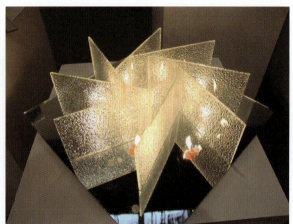
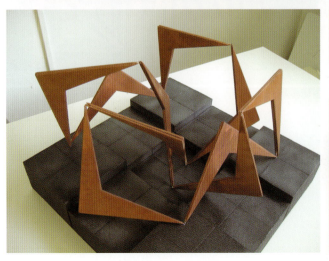
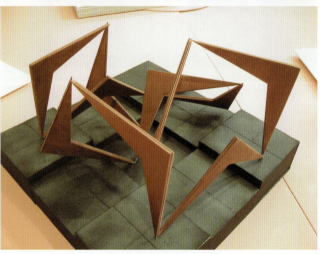

图6-28 层面的构成

变化形式：重复、交替、渐变、近似等。

排列方式：直线、曲线、折线、分组、错位、倾斜、渐变、放射、旋转等。

案例分析：如图6-29所示。

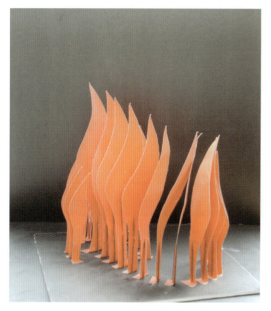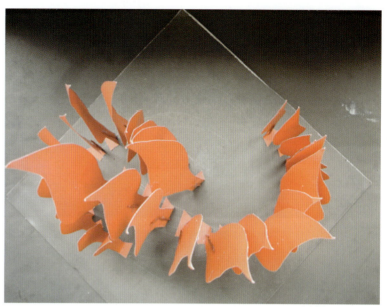

图6-29 案例分析（层面构成）

此作品的视觉冲击力很强，主题表现得很不错。片面二维的东西如果要让它竖立起来，并不是很难。但是如果要从美观上考究，那就需要动些脑筋，需要尝试。这位设计者利用底座泡沫板的特性，加上牙签的细短优势，与卡纸的片面巧妙结合粘贴，最后赋予牙签火焰色彩，达到整体色彩的统一协调。这些都是值得大家学习与借鉴的。

2) 曲面构成

海螺、贝壳、花生等物以简练、轻巧的曲面外壳保护自己的躯体，它们就像伟大的设计师向我们展示了大自然的造物奥妙，如图6-30所示。首先，这些曲面外壳的构造合理且简单，它们都以很少材料构成；其次，它们展示了非常优美的造型。相对于平整的面，曲面更具有承受外力的能力。曲面由于造型美且具有机感，构造简单，原料节俭，因此许多设计师都将其应用于建筑设计，尤其是大型的公共建筑，如图6-31所示。

图6-30 海螺、贝壳、花生

曲面构成有以下三种方式。

(1) 切割翻转。

我们丢弃废纸时会随手一揉，不经意间塑造了立体，究其原因是纸在形态上发生了转折。

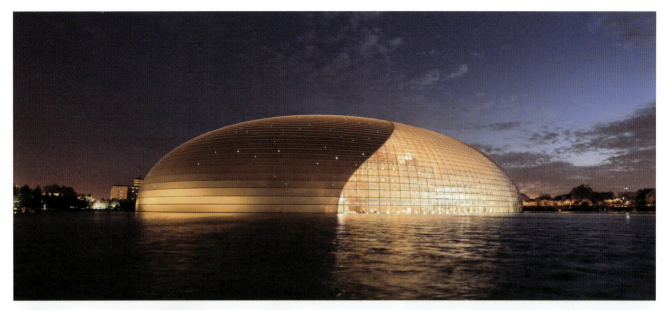

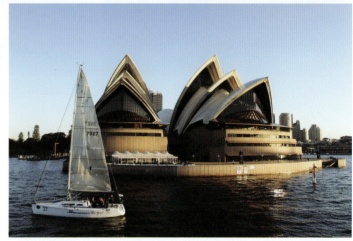

图 6-31　曲面构成

将正方形做各种切割后可获得各种曲面，但是都会有切割痕迹。这时候取单纯形，经过翻转处理，即可发现崭新的造型。很多材料经切割翻转后可形成优美的造型，如图 6-32 所示。

特点：连续没有断截之嫌，切割拼接处表现得生动巧妙。切割翻转也巧妙地运用在我们当今的生活中，如图 6-33 所示。

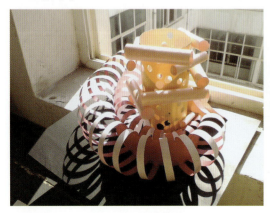
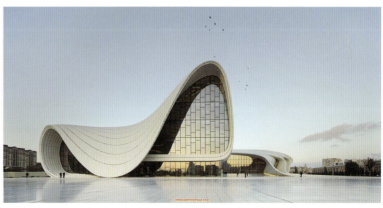

图 6-32　切割翻转　　　　　　　　图 6-33　阿塞拜疆阿利耶夫文化中心（扎哈·哈迪德）

(2) 带状构造。

带状面材经卷曲翻转就可能形成连续曲面的立体。将狭长的纸带的两端扭转 180°粘贴起来形成一个奇妙的环，称为莫比乌斯环，其特点是创造了一个矛盾空间，如图 6-34 所示。

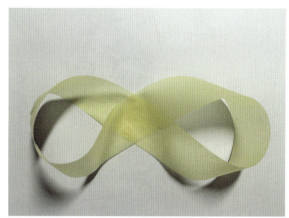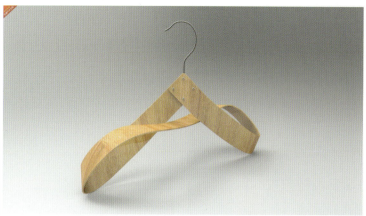

图 6-34　带状构造

带状构造应注意：①带子连续流动，不能中断；②把握运动的节奏；③使个别部分近乎接触，造成空间的趣味性，通过上下、前后以及方向的变化，创造张力感觉。

(3) 薄壳构成/隆起构成。

薄壳构成/隆起构成就是将纸材所做的褶皱稍加展开，用指头摁、压不会塌下去的构造。注意：收缩边缘，用弧线折叠，折线要舒展。

3) 插接构成

面材的立体插接构成是将面材裁出缝隙，然后相插接，主要是靠摩擦力来维持形态，比较适用于较厚的面材。为便于组合，缝隙的宽度要略超过材料的厚度。构成形式有几何单元形插接、自由形插接与近似形自由插接。

(1) 几何单元形插接。

圆形插接缝是奇数时，组成的形近似球体；圆形插接逢是偶数时，组成的形近似方体。插接缝长度一般是中心点到边线或到顶角的位置。一般情况下，20 个正三角形可以构成球形的最小单位。单位形体的无限组合会产生紧凑、活泼的效果。再加上材质（金属片、塑料片）和色彩的变化，会显得更加光彩照人。

两片纸的切割组合：是制作简单但是有丰富效果的构成方法。用两块相同的几何形面材，相互咬和，注意两块相同的面材作图时，一块比另一块的切缝要相差半个间隔。几何单元形插接如图 6-35 所示。

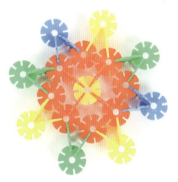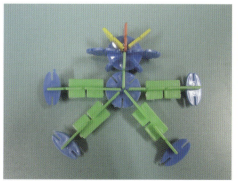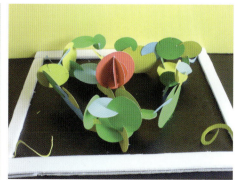

图 6-35　几何单元形插接

(2) 自由形插接与近似形自由插接。

用两个或两个以上的自由面做插接，能表现出简洁、轻快、现代的感觉。毕加索曾用这种方法进行创作。

注意：在考虑造型的同时还要考虑插接的位置。首先，这些曲面外壳的构造合理且简单，它们都由很少材料构成；其次，它们展示了非常优美的造型。

对面材进行结合的常用方法有如下几种。

① 平接黏合。在曲折面的端部留出一定宽度的黏合面，突出的部位应在其结构的平面展开图上有计划地安排好，如图 6-36 所示。

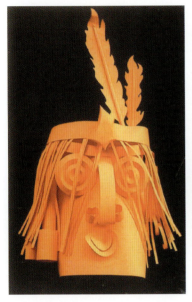 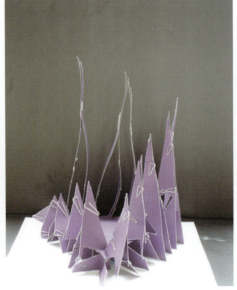 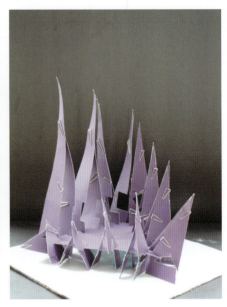

图 6-36　平接黏合

② 立式活接结合。在折面的端部加以适当的切口，形成一个整体造型。

③ 带式插接结合如图 6-37 所示。在带状卡纸的结合上，许多结合采取插接的方法比较方便。常见的带式插接方式有垂直式插接、纵横式插接、咬挂式插接、反抗式插接。

④ 榫接结合。

⑤ 旋插结合。这种方法多用于柱体的封口部位，也可用于包装纸盒的上、下签口。将封口四片封盖按回转方向依次压紧，使之成为一个整体，不必黏结即可封口。

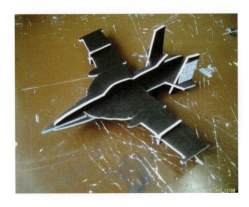 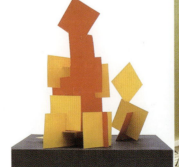 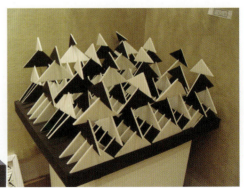

图 6-37　带式插接结合

案例分析如图 6-38 所示。

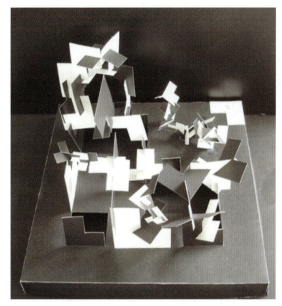
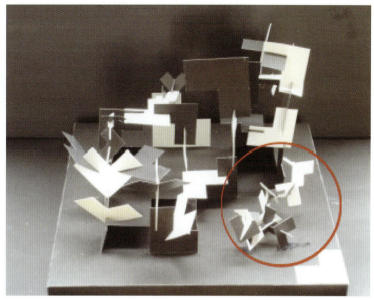

图 6-38 学生作品

点评 1：设计者把传统的回形针制作成三角造型，打破了回形针原有的形态。整个设计无论从细部回形针还是卡纸片面的塑造，都贯穿了三角形这一特色，从而使作品的整体性十分强。在面与面交接时，采用了纵横式插接的方法。整个作品的完整性与塑造性很强，但是在主题的表达上似乎弱了一些。

点评 2：设计者所要表现的是一个虚拟模型的外观，通过纵横插接方式打造整个形体，抽象的形态使人产生一些联想。大家在设计的时候，往往会忽视底座的作用，认为底座就是用来衬托作品的，其实不然，底座能使整个作品达到一个完整、美观的效果。

在图 6-38 作品的右下方，有一个使用面积较小的纸片穿插而成的造型，它使整个造型的整体感减弱了。

习 题

通过对立体构成中面的加工技巧的学习，制作 1 件表达自身情感或具有一定创意的面立体构成作品。主题不限，采用卡纸做原材料。

尺寸：200 mm × 200 mm × 300 mm。

要求：表达主旨明确，创意新颖；做工精细、美观。

面在立体构成设计中的运用实例如图 6-39 所示。

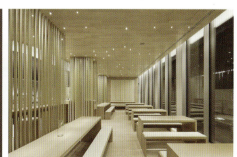

图 6-39 面在立体构成设计中运用实例欣赏

五、块材立体构成训练

块材构成是以块材作为基本形体的构成。块材包括实心块体与空心块体。其中，空心块体包括中心空的块体和由面材包围成的空心块体。尽管面材包围的空心块体是由面材构成的，但在构成中仍应把它看成块立体。这是因为从这种封闭的空心块体中得到的心理印象与实心块体一样，都是一个闭锁性的量块，都能给人以心理上的充实感。板块是立体世界中最基本的表现形式。它是具有长、宽、高三度空间的立体实体，能最有效地表现空间立体的造型。块材立体构成具有连续的表面，可表现出很强的立体感，其造型给人以充实感和稳定感。

块材是塑造形体时使用得较广泛的素材，特别是实际应用中，在作品的完成阶段都要用到各种块材。它不但可以表现出作品的造型美，而且还能充分表达其材质的特别质感和设计者的创意。

块材由面的包围、闭合而产生体积感，根据这个因素，我们把体块分为平面几何形体、几何曲面体、自由曲面体、自然形体。

平面几何形体是四个或四个以上的平面，以其边界线相互衔接在一起所形成的封闭空间，也可以是平面直线移动的结果，如正三角锥、正方体、长方体、多面体、棱柱体等。其特征是：形体表面为平面，有直线棱线，给人简练、大方、直率、庄重、严肃、稳定、沉着的心理感受。

几何曲面体是由几何曲面构成的方块体或回旋体，也可以是曲面的移动或平面、曲面的旋转，如圆柱、球体、圆锥等。它的特征是：表面是几何曲面或曲面与平面的结合。几何曲面体秩序感强，规范、完美。

自由曲面体是自由曲面构成的立体造型，形式多样，有自由曲面形体、自由曲面的回旋体、流线形体。其特征为：表面为自由曲面或其他形式，多变化，呈现自由、活泼、丰富、优美的心理属性。

自然形体是指自然环境中自然形成的一些偶然形态。它的特征是无规律，偶然性强，让人感到淳朴、自然、亲切。

块材原料种类很多，一般使用价格比较便宜且便于加工的材料进行练习。石膏粉、木板、雕塑泥、胶泥等都是方便取用的材料。在制作成品时，可用硬度较强，肌理效果比较丰富、美观的材料，如各种铜、铝、不锈钢等金属材料，或选用造价较低、加工方便的塑料、有机玻璃、玻璃钢等原料。

1. 块体的切割构成

块体切割是指对整体形块进行多种形式的分割，从而产生各种形态。

手法：切、挖。

实质："减"。

材料：黏土、海绵、橡皮泥、石膏、泡沫塑料等。

如果把各种单体归结成球、圆柱、圆锥、立方体、方棱柱和方锥体等几种基本形体来加以研究，就可以比较方便地分析自然界中的物体形象。由于以上几种基本几何形态比较单纯、独立、造型完美，所以可以被看作单纯形态的代表，这样可大大方便构思和对形体特点进行归纳，拓展思维。单体切割成的立方体是日常生活中最有用的一种基本形式，如房子、柜子、电视机等，为此将切割重点放在立方体上，如图6-40所示。

切割时须注意线形、体量与空间的关系。为了丰富创意，增强思维的联想力，可使用切割方便的海绵、泡沫塑料对各种形体进行多种形式的切割实验。切割后所形成的各种造型能给我们以启发。再经过各种实验，便可创作出形态各异的新的立体造型。

1）几何式分割

特点：在分割形式上强调数理秩序。

切割方式：水平切割、垂直切割、倾斜切割、曲面切割、曲直切割、曲直综合切割及等分切割、等比切割，如图6-41所示。

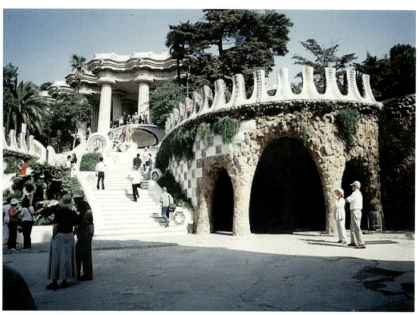

图 6-40　块体切割

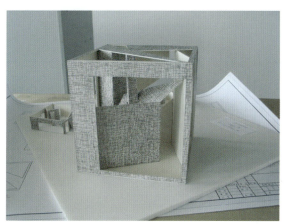
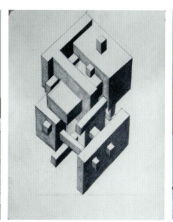
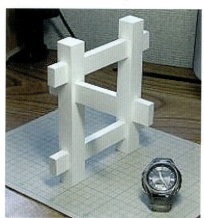

图 6-41　几何式分割

进行宽窄不同的垂直和水平方向的切割后的形体可形成大小、高低错落的对比变化，产生富有变化的造型；经过曲线切割的形体会呈现出几何曲面的效果，可表现出曲面与平面的对比，增强形体变化的美感效能。

切割过程中应考虑：

（1）切割部分不宜过多，否则会显得支离破碎；

（2）切割后的形体比例要匀称，保持总体的均衡和稳定；

（3）切割后的形体要考虑方向、大小、曲线的变化；

（4）切割后的形体表面所产生的交线要舒展流畅和富于变化。

2）自由式切割

自由式切割如图 6-42 所示，是凭感觉去切割，使原本单调的整块形体发生变化，并产生生命力的一种形式。在切割构成中应注意：

（1）不能仅用线，要注意轮廓，要从厚度上把握形体的体积；

（2）不能为了强调变化而使形体复杂，要去繁从简，使形体尽可能单纯；

（3）注意视觉上的张力感、运动感。

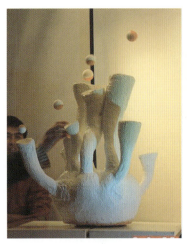

图 6-42　自由式切割

2. 块体的积聚构成

块体的积聚构成必须由两个或两个以上的体块组合而成。积聚的实质就是"量"的增加，主要包括单位形体相同的重复组合和单位形体不同的变化组合。

块体的积聚要注意形体之间的贯穿连接，结构要紧凑、整体而富于变化，要注意发挥各种构成因素的潜在机能，组成既有运动韵味，空间富于变化，又协调统一的立体形态。

1）重复形、相似形的积聚

在积聚中采用相同单位形体和相似单位形体组合，通过不同的连接方式、不同的位置变化构成不同的空间感觉。组织方法有线型、放射型、向心型、中轴型等，如图 6-43 所示。

2）对比形的积聚

对比形的积聚就是在积聚中采用不同单位形体组合。可以是在形体切割的基础上重新组合而构成的新的空间形态，也可以是相近或相似的单位形体的组合。

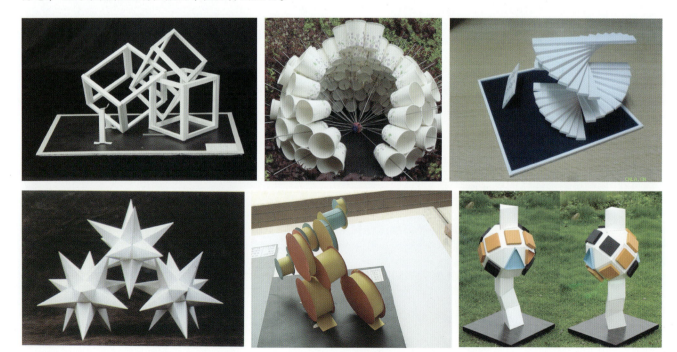

图 6-43　重复形、相似形的积聚组织方法

对比形的积聚在组织方法上比较自由，以视觉平衡为准，主要强调对比因素，包括大小、形状、多少、动静、方向、疏密、粗细、轻重、材质、色彩等。还应特别注意整体的协调性和统一性，如图 6-44 所示。

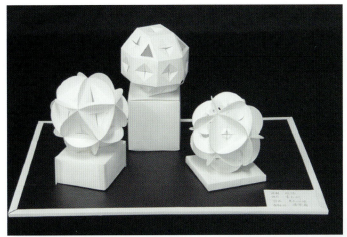

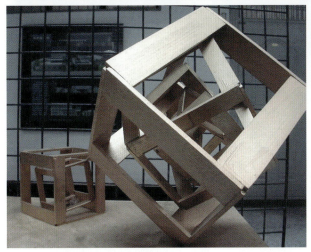
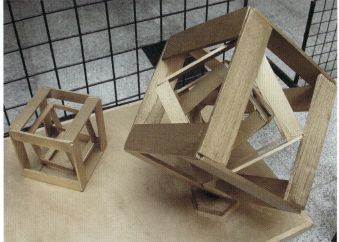
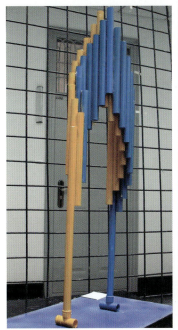
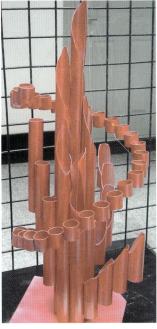
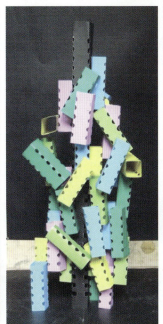
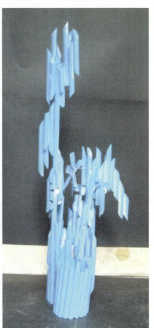

图 6-44　对比形的积聚组织方法

六、材料肌理训练

造型活动是通过材料实现的。在形态设计中离不开对材料的体验和理解，材料决定了空间的形态、色彩、肌理等心理效能，也决定了空间构成造型物的强度、加工性等物理（包括化学）效能。同时，材料的形态、色彩、肌理等都蕴含着表达情感的艺术语言，都有可能激发艺术创作的理由和想象力，碰撞出灵感的火花，孕育出构思的雏形。构成是研究形态因素及其组合的一门学问，对于材料的构成和设计，系统、科学地进行研究是近几年的事。材料依赖着创造者的发现，材料的美附属在作品中，它们之间相互影响、相互制约。材料的表情、个性通过创作手段能被尽善尽美地体现出来，给人提供一个充满艺术感染力的视觉环境。

1. 设计案例（综合材料应用）

（1）案例欣赏 1：陈设品设计如图 6-45 所示。

漆艺作品　　　　　　　　　　　　金属熔片

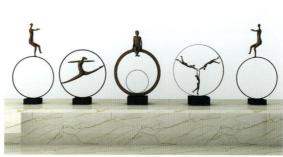

金属工艺品　　　　　　　　　　　雕塑

白瓷工艺品　　　磨砂陶瓷盘　　　和风系列日式餐具

图 6-45　陈设品设计欣赏

(2) 案例 2：材料再设计如图 6-46 所示。

材料存在于我们周围的一切事物中。具体地说，它是有形的（可视的、可触的），材料概念的内涵随着人类文明发展而不断扩展与延伸。材料是实现一切造型的最基本条件。材料的表面肌理和特性，往往能激发设计师的创

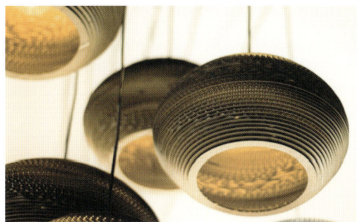
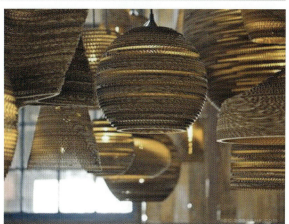

崖柏小首件　　　　　　　　　　　　　　陶艺作品

图 6-46　材料再设计欣赏

作灵感。设计师要能够根据材料的特性和传达信息的要求，选择能最大限度地实现创意效果的材料，制成整体的创意设计。我们了解材料是为了探讨怎样使材料表面状态通过人的视觉和触觉产生心理效应以及达到这些效应所需要的技能。理解材料是为了构建有生命力的形态。

对于材料的心理效应的体验，重点并不在于对物质原来形体的利用，而在于怎样使物质表面状态通过人的视觉和触觉而产生美感。对于材质的体验可分为视觉的材质体验，触觉的材质体验及视、触觉材质的综合体验等。现代科学技术的进步，使材料的使用变得丰富和复杂起来。在现代造型艺术中，如绘画、雕塑、建筑、工业设计等，材料的使用没有明显的界线。这不仅说明了材料的认识与体验对于造型艺术的表现非常重要，而且对于造型的基础教育也是密切相关的。

2. 材料与分类

材料的分类方式有很多，可以分为金属材料和非金属材料、硬质材料和软质材料、结构材料和功能材料等。在这里我们把材料按照以下两种分类方式来介绍。

1）天然材料和人造材料

天然材料是指不改变在自然界中所保持的状态，直接使用或只低度加工的材料，如木材、石材、皮革、棉、毛、麻、竹、藤，以及天然植物的叶、茎、皮、纤维等。

人造材料是指人为加工、制造的材料，可分为加工材料、合成材料、复合材料和智能材料。

加工材料是指利用天然材料经不同程度的加工而得到的材料，如纸、金属、玻璃、陶瓷、纺织物、人造板等。

合成材料是指利用化学合成方法将石油、天然气和煤等原料加工而得到的高分子材料，如塑料、橡胶、树脂、纤维等。

复合材料是利用有机、无机非金属或金属等各种原材料复合而成的材料，如纸复合、铝箔复合等。

智能材料是指随着环境条件的变化具有应变能力，或拥有潜在功能的高级形式的复合材料。

2）点材、线材、面材和块材

点材、线材、面材和块材如图6-47所示。

点材是点粒（豆粒、沙粒、小石子等颗粒状）和相对较小的材料。

线材是线（绳、铁丝）、条（藤条、木条）及塑料管等细长条状材料。

面材是纸板、玻璃板、塑料板、木板等板状材料。

 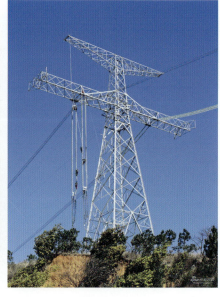

图6-47　点材、线材、面材和块材

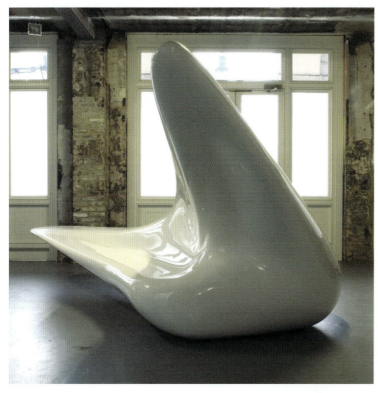
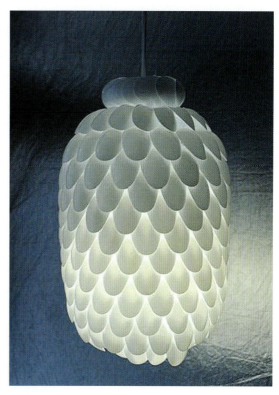

续图 6-47

块材是石块、木块、金属块、石膏块、塑料块等块状材料，块材是点材的放大。

另外，还有一些连接用的材料，如胶水、胶带、夹子、回形针、图钉、橡皮筋等也是构成设计中不可缺少的材料。

3. 材料与质感

1）质感的概念

所谓质感是指物体表面的质地作用于人的视觉而产生的心理反应，即表面质地的粗细程度在视觉上的直观感受。

材料都具有一种质感：金属有着非常坚硬的感觉，木材有硬的感觉，但比较金属又具有一定的韧性，棉纱、丝绸等一些较软的纤维材料具有柔和亲切的感觉。不同质感的材料如图 6-48 所示。

对质感的深刻体验来自人的触觉，不过由于视觉和触觉的长期协调实践，使人们积攒了经验，常常是光凭视觉也可以认识到质地的感觉。例如人用手去触摸大理石时，眼睛也同时在观察大理石的形态，因此，人们所感觉到的大理石表面的光滑、质硬、低温等特性是手眼共同实践的综合结果。所以，日后人们在看到大理石的时候，不必用手触摸，通过视觉经验就可以认识到大理石表面的质感状态。

书卷式紫檀榻

紫砂

日式陶瓷碟

图 6-48 不同质感的材料

2）材料的加工方法

不同的材料有不同的加工方法。比如：针对金属的延展性，可以进行冲压、雕镂、锻造等；对木材的加工，可以采用拼、接、磨、刻、刨等方法；而对纸张的加工，可以采用折叠、凹凸、弯曲、挤压、溶解、腐蚀、燃烧、粘贴、编织、插接等方法。这些效果产生的感觉也非常丰富，坚硬光亮的硬质材料给人以严谨的冷峻感，平滑亚光的软质材料给人以安静、含蓄、稳重等感受。无论什么材料，加工形式大致可分为两类：破坏与解构、组合与重构。纸雕艺术作品如图6-49所示。

图6-49　纸雕艺术作品

(1) 破坏与解构。

破坏与解构是对原材料进行初加工的方法，也称为减法创造。通过对原材料进行结构的拆分和表面的处理，最终达到预期要求和效果，如图6-50所示。

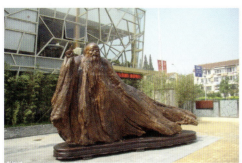
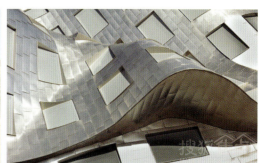

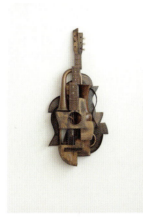
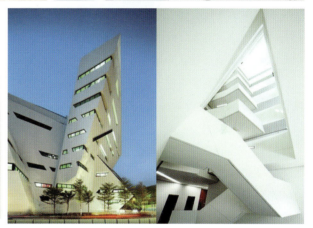

图6-50　破坏与解构

切割法：利用剪刀或美工刀对纸、皮、布、板、塑料等材料进行直接切割，对厚的硬质材料或金属材料可利用钢锯或一些可燃气体的火焰，将其分割，破坏其规整性，寻求其变化。

破坏法：在材料完整的基本形上进行人为破坏。如对平面的纸、布、塑料等软质材料进行撕扯、剪裁、火烧等加工，留下各种被破坏的裂痕和缺损，形成一种残破的造型。

劈凿法：这是一种破坏性较强的方法，一般运用于最初加工时。这是利用刀、斧、砍、劈、凿等加工方法，追求一种粗犷效果。

挖孔法：对材料的整体内部进行破坏。硬质材料采用电钻打洞，软质材料可以采用挖、掏、捅等方法打出洞或孔，露出通、透、空、漏状。

刮锉法：对材料的表面进行破坏，以形成光滑度和粗糙度不同的肌理。

刨削法：刨去材料表面突起和多余的部分，以达到造型目的。

拆卸法：对现成品、废弃物再利用时，可将原有的造型结构打破，拆卸成零件，也可拆去部分，保留部分。

扭曲法：通过对线、面、体材料的弯曲、卷曲或是亚曲、打造，使形体发生扭曲旋转，并产生夸张变形的效果。

(2) 组合与重建。

组合与重建是对材料进行破坏、拆散后重新连接组合，创造一种新的整体造型的方法。这种方法也称为加法创造，如图6-51所示。

拼贴：将各种线、面、体块材料相互集合在一起。纸、竹、木等材料可用乳胶粘贴，塑料材料可用热烫、火烤融化或胶水黏合，金属材料采用各种焊接方式。

图 6-51 组合与重建

堆砌：将收集的材料自下而上堆放、叠加，靠自重和摩擦力相互连接。

叠合：又称槽接，一个形态嵌入另一个形态槽内，形成一个新的形态。

钉接：用铁钉将材料连接在一块。常用的固定元件有铁钉、螺丝钉、销钉等。常用此方式连接的材料有木材、塑料等。

榫接：这种连接的手段用在传统的建筑和家具上最多，它以不同的榫头与空孔相互插接相拼，使材料对接，构成造型，不但美观且牢固。

铰接：是一种既可展开又可收缩的形态，一般常见的表现形式有铰连接、铆钉接和转轴接等。它可形成折叠、堆叠和套叠等构造。

4. 材料与肌理

1）肌理的概念

所谓肌理是指物体表面的纹理，通常是与质地、材料紧密联系在一起的艺术表达形式。

在自然形态的肌理效果中，肌理构成的要素是形式、光影、触感。这些要素如果没有通过一定的设计与制作，那么它们的位置、组织、大小、色彩等的配置不可能成为有一定艺术需要的形式美感。所以，肌理是由人类的造型行为所造成的表面效果，是在视觉、触觉中加入某些想象的、心理感受的东西，历代设计师都很重视肌理美的作用。在原始社会，古人就对陶器和织物等的肌理很重视，可是把肌理作为造型要素并以新的观念来评价，却是 20 世纪才开始的。1921 年未来派导师马利内奇(F. T. Marinetti)发表的触觉主义宣言就是表现之一。我们到农村远眺连绵起伏的山峦、稻浪滚滚的田野、郁郁葱葱的密林，到海边去看波涛汹涌的大海或者在西湖边看碧波荡漾的湖面，都不可能直接用手去触摸这些肌理，然而用眼睛却能充分感受到，这就是靠视觉觉察的肌理，也可把它叫作视觉的肌理，如图 6-52 所示。

图 6-52 视觉的肌理

在创作中，艺术家们都很重视肌理美的应用，常通过皱、擦、刮、刻等表现手法产生视觉肌理，以增强作品的厚重感。

2）制作肌理

制作肌理是对材料外表进行加工处理，改变它的视觉肌理效果，由此影响创作者和观者的观念，使人产生一种新的视觉感受。使用不同的工具、媒介、材料、承载物，选择不同的制作手法，可以模仿出各种肌理，甚至可以创造出新的人工肌理。这里简单介绍一些手绘肌理方法，如图 6-53 所示。

图 6-53　手绘肌理学生作业

吸附法：将墨或颜料滴在水面，稍加搅动，任其流淌，然后用吸水纸接触水面，纹理自成。

对印法：在两张纸之间或在玻璃板等光滑的平面上挤压颜料，形成纹理。

喷洒法：用喷洒的方法，让颜料在纸上形成纹理。

吹滴法：在毛笔上多蘸点颜料，用手指挤压笔肚，让颜料自然滴在纸面上，并在颜料未干时向四周吹散。

绘写法：用笔进行自由绘写或规律绘写，就可以形成相应的肌理效果。

堆色法：运用色彩的堆积，造成画面的层次感。色彩中的水分要适当控制，尽可能干一些。

压印法：将纸团、树皮、丝瓜筋、织物等涂洒上颜料，压印到纸上形成纹理。

拓印法：将凹凸不平的物体表面涂上颜料，用纸覆盖其上，均匀地挤压，在纸上印出纹样，如图 6-53 所示。

高科技的发展为创造更多更美的新肌理形式提供了更加多样化的手段。例如光构成的出现，可以通过光的变化和高速摄影技术的配合创造出奇异的、意想不到的独特肌理形式，这一成果已开始用于广阔的设计领域。

以下是制作一幅烫蜡画的步骤，如图 6-54 所示。

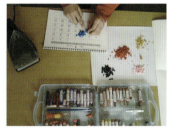

图 6-54　烫蜡画步骤

（1）取碎油画棒、碎蜡笔等，使颜色丰富，切成细末。

（2）将碎蜡笔按照自己喜欢的方式摆放在油画纸上。油画纸事先要对折，彩色的碎末要放在油画纸的一侧，并且油画纸一面是光滑的，一面是有纹理的，碎末要放在有纹理的那一面，也就是说，有纹理的那一面要对折在里面。

（3）用电熨斗调节合适的温度，把油画纸的另一侧盖过来，在油画纸上进行烫印。要注意，烫印的温度不要太高，以防把纸烫焦，引起火灾。

（4）当碎油画棒和碎蜡笔完全融化并印制在纸面上时，烫蜡肌理完成。

学生作品（烫蜡画）如图 6-55 所示。

图 6-55　学生作品（烫蜡画）

5. 材料设计方法

1）认识材料属性

只有认识材料、了解材料才能用好材料。为了更好地将材料应用于造型中，必须对材料的各种属性进行深入研究，这样才能在形态造型创作中得心应手。材料有定性材料和无定性材料的区分，定性材料主要是硬性的材料（如金属、石材、大部分的木头等），无定性材料则是一些软的材料（如纺织材料、塑料、纸张等）。造型活动需要借助于材料，利用材料本来的形态而转化成新的造型物，所以，善于利用和转化材料的坚硬和柔软的特性，才能创造新的技术和形态。

随着科学技术的不断发展，新材料不断涌现，越来越多的环保材料、复合材料被广泛地运用于设计上，同时，新材料也为现代设计带来了新的视觉语言和时尚美感。学习过程中最常用的材料有纸、木材、塑料、金属、玻璃、陶瓷、石材、纤维织物、复合材料等。要想充分利用好材料，必须了解这些材料的特性与性情。

2）材料设计方法

同一种材料通过不同的排列产生不同的质感、肌理，给人以不同的触觉和视觉感受。将不同材料进行组合，产生材料间的协调和对比，给人全新的触觉和视觉感受。

材料的使用不是一味地堆积材料，不是简单地拼贴，更不是矫情地标新立异。面对现有的材料，我们要去把握它，面对没有被利用的材料，我们应该去尝试它，面对司空见惯的材料，我们可以打破、重组，使之成为新材料，产生新精神。

材料的视觉功能与触觉功能是艺术与设计表达中极为重要的组成部分，它们与作品是不可分割的，通常人们认为材料与肌理属于视觉问题，其实它给人触觉上的感觉远比视觉上的感觉更强烈。所以，材料所具有的特殊的质感、肌理，是需要我们用心感悟、触摸、解读的。在设计中，要求材料的运用与设计所承载的精神内涵相协调统一。

习题

1. 运用同一材料，采用不同的组织形式，产生不同的视觉和触觉质感。
2. 在矿泉水瓶或一次性杯子的表面运用不同材料，通过不同的构成方法设计产生不同的视觉和触觉质感。
3. 综合材料的构成：运用不同种类的材料构成全新的空间作品，用多种肌理技法完成一幅装饰画。

七、立体构成设计应用与赏析　　SEVEN

立体构成设计自诞生以来，在世界范围内发展普遍较快，其原因就在于：随着社会的发展，人们的文化素养有了普遍的提高，对审美提出了更高的要求。新的构成形式促进了新的造型的发展，构成在设计的多种领域中都发挥了重要的作用，好的构成是好的设计的前提，是开展设计工作之前必须经历的一个步骤，把好的设计理念融入构成中，也是将构成的最初思想升华与表现出来的最好方法。

1. 建筑设计

图6-56是抽象绘画还是建筑设计？是神奇的魔方还是现实世界的建筑作品？扎哈·哈迪德是建筑界闻名于世的"解构主义大师"，其作品银河SOHO让大众充分领略了"未来的建筑"的魅力，其流线型、参数化的设计给人耳目一新的视觉体验。

罗马千禧教堂由美国建筑师理查德·迈耶（Richard Meier）设计。教堂与周围环境有机结合，三片如船帆状的白色弧墙，层次井然，室内光线经过弧墙的反射，显得静谧洒脱，如图6-57所示。

在以直线为主、不时穿插曲线的几何体中，透过比例优雅的玻璃墙面，清楚地显现出内部的景象，这些有纵

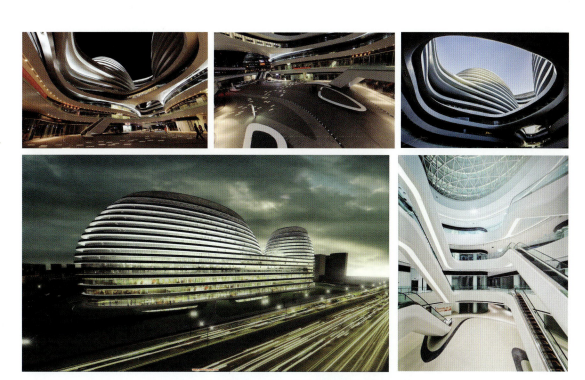

图 6-56　银河 SOHO/ 扎哈·哈迪德 / 英国 /2012

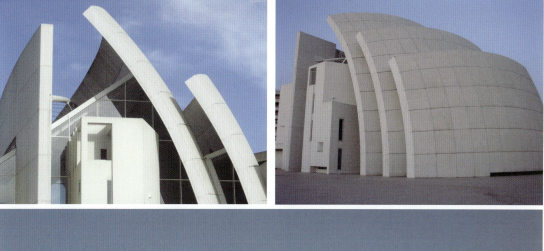

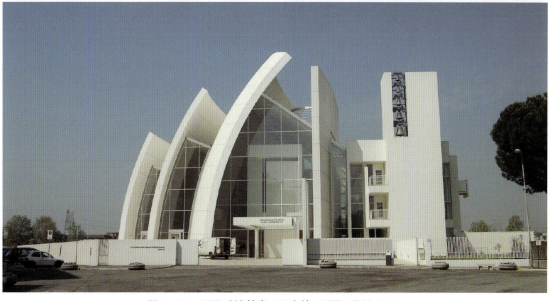

图 6-57　罗马千禧教堂 / 理查德·迈耶 / 美国 /2003

深感的空间与白色实墙的交替更迭，产生了某种特殊的韵律感和节奏感，它们不是出自同一构图因素的多次重复，也不是出自单方面强调水平感或垂直感，而是通过某种内在的呼应起作用，使建筑充满了某种艺术的品位，让人有一种舒适、柔和的感觉，也让人的心灵得到净化。

2. 室内设计

Frame 酒吧由 Dimitros Tsigos 和 John Tsigos 两位设计师共同设计完成。设计的核心思想是几何图形的变换扭转。在西方当代设计中，几何图形被广泛运用在各个方面。几何造型干净利落、简洁时尚，成为设计师表现手法的首选。在 Frame 酒吧中，椅子、长凳、吧台、咖啡桌都采用简单的几何造型，但是设计的模式非常特殊，设计师运用白色与深咖啡色的强烈对比，创造了一个流动的空间。吧台、咖啡桌甚至椅子都与地面连为一体。干净的白色从窗边的咖啡桌流淌下来，蔓延经过深咖啡色的大理石地面到中间的吧台，再从吧台跌落，起伏回旋。没有几何造型的刚硬棱角，也没有构图的冰冷理性，圆润的弧线灵动飘逸，带给我们从一个角落到另一个角落的幻想，如图 6-58 所示。

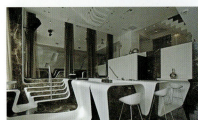
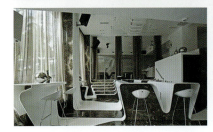
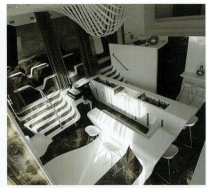
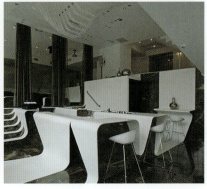

图 6-58　Frame 酒吧 /Dimitros Tsigos John Tsigos/ 希腊 /2010

3. 景观设计

拉·维莱特公园（见图 6-59）建造于"解构主义"这一艺术流派逐渐被广大设计师认可的年代，由建筑师屈米(Bernard Tschumi)设计。解构主义将既定的设计规则加以颠倒，反对形式、功能、结构、经济彼此之间的有机联系，提倡分解、片段、不完整、无中心、持续地变化等，认为设计可以不考虑周围的环境或文脉等，给人一种新奇、不安全的感觉。

公园被屈米用点、线、面三种要素叠加，各自又可以单独成一系统。点就是 26 个红色的景物，出现在 120 m×120 m 的方格网的交点上，有些仅作为点的要素存在，有些作为信息中心、小卖部饮食、咖啡吧、手工艺室、医务室之用。线的要素有长廊、林荫道和一条贯穿全园的弯弯曲曲的小径，这条小径联系了公园的十个主题园，也是一条公园的最佳游览路线，徜徉其间，公园的几乎所有特色景观与游憩活动都一一网罗。面的要素就是十个主题园，包括镜园、恐怖童话园、风园、雾园、竹园等。其中的沙丘园、空中杂技园、龙园是专门为孩子

们设计的，如图 6-59 所示。

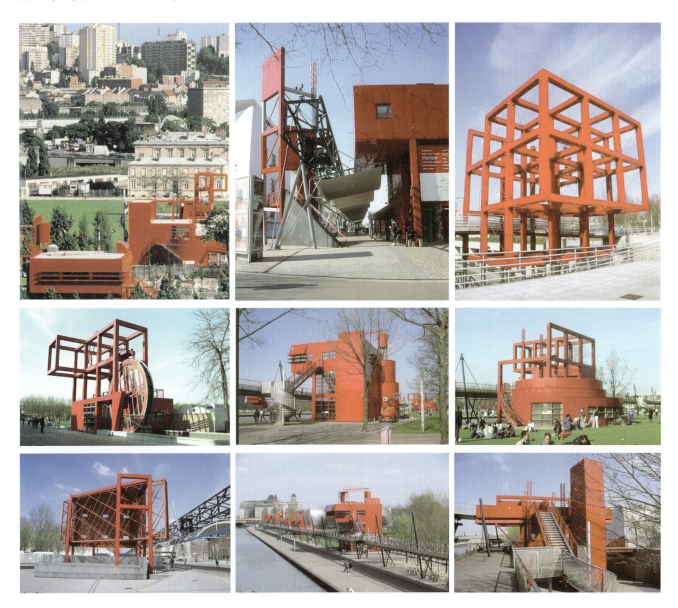

图 6-59　拉·维莱特公园 / 屈米 / 法国、瑞士、美国 /1980

4. 展示设计

图 6-60 所示旗舰店设计的重点在于：店面设计中以流畅的线条为人流的导向、品牌店面的多样的功能区间规划以及室内空间设计上的光线的呈现。在材质的选择上，汉诺森设计机构秉承简洁、统一与性价比较高的品质感的材质，汉诺森设计机构最终选择了人造白色晶石、乳白色户外乳胶漆、喷涂少量白色漆面的加拿大欧松板，部分道具采用钢琴烤漆。此设计项目旨在体现盛高置地的时代气息和综合商务复合体的时代风范，基于对信息传递、价值传达等的售楼功能等的考量，汉诺森设计机构对几个功能分区采用"泛卖场"的概念，在旗舰店设计供客人和销售人员随时坐下洽谈的氛围，充分利用轻松的环境打动客人，促进成交。

5. 产品设计

Chris Kirby 设计的 Spiral 灯具在 2008 年东京设计周期间的 Prototype 展览会上展出，设计师探索了灯与材料之间的相互关系。各种错综复杂的螺旋形构成了灯具的外壳，也构成了一种秩序和条理美。在一整块白色塑料片

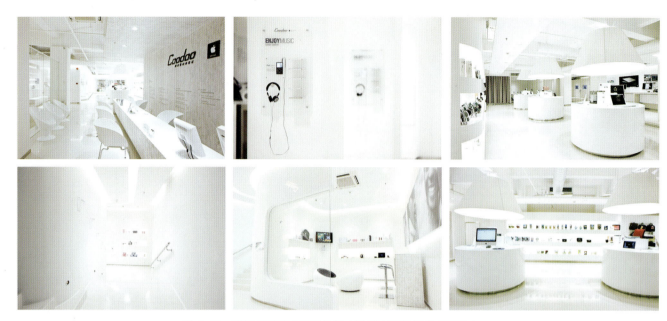

图6-60 苹果旗舰店/展示设计/汉诺森设计机构/深圳/209

上,等宽切割出若干塑料条,然后将之裹成圆筒状,挤压塑料条使其鼓出,呈灯笼状,并互相交织、扭曲,最终成为一个类似海螺状的完美几何体,曲线万缕千丝,却又回归统一的原点,光影穿梭其间,照亮的是生活,如图6-61所示。

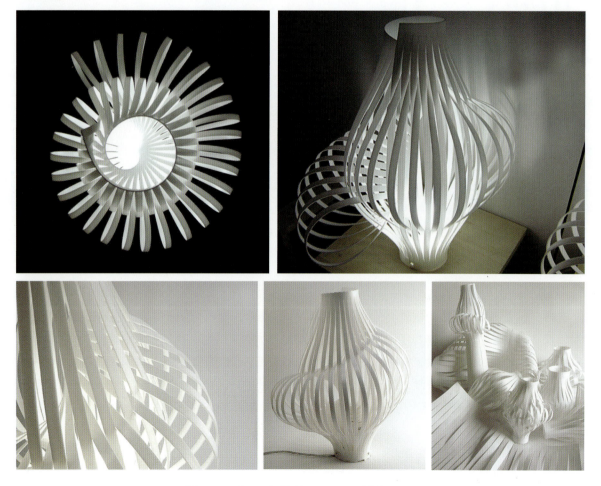

图6-61 Spiral灯具/Chris Kirby/美国/2008

6. 家具设计

Afu 对象定制和家具定制的设计来自建筑师 Dimitris Tsigos 以及 TDC 的建筑设计团队，如图 6-62 所示。

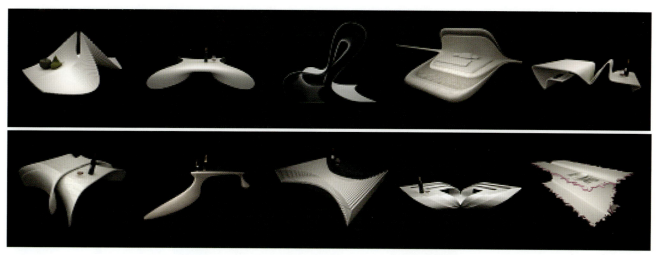

图 6-62　Afu 家具定制 /Dimitris Tsigos/ 希腊 /1998

Dimitris Tsigos 是一名天才级的希腊建筑师，他的事业是 Afu 家具定制服务。其设计充满动感和韵律，极具浪漫主义色彩和建筑大师 Zaha Hadid 的影子。他的目标是向公众介绍在高级几何形体和现代 CAD/CAM 技术领域的研究成果。他已经开放了一家位于希腊雅典的概念商店，在那里展示了其部分家具和几何体设计。

7. 雕塑设计

韩美林大师的绘画和雕塑作品，以动物和人物为主，既继承提炼了中华民族的传统文化艺术，又吸收了西方艺术的精髓，能把写实、夸张、抽象、写意、工笔、印象等诸多手法巧妙地融为一体，可以说他的作品已达到高、远、深、新的境界。对线的偏爱，甚至使他的雕塑也能充分展现出线的魅力。在"母与子"系列中，韩美林并不在意人体的"体量"所给予人的美感，而是更注重人体在不同的动态中所呈现出来的"曲线美"。因此，他总是把人体拉长变细，把女人体态中固有的柔美曲线凸显出来。对曲线的运用，甚至在一些由重金属材料制作的作品中也很普遍，如图 6-63 所示。

图 6-63　韩美林的雕塑作品

8. 陶艺设计

Eva Hild 是来瑞典的一位陶瓷艺术家,作用、压力、紧张、衍生、内而外、流动,这些词是她对于生活、环境的感悟,也是她创作的基础。她将这些词注入陶瓷艺术创作中,并将其转化为三维的实体,如图 6-64 所示。

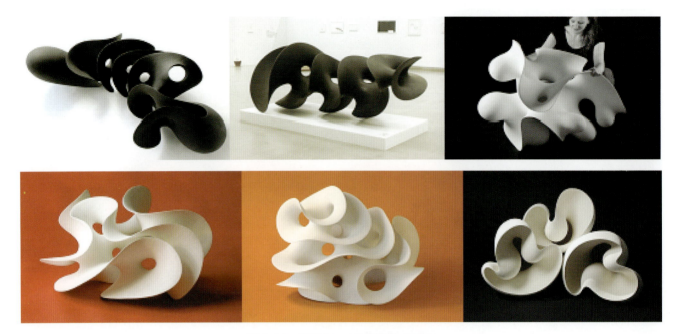

图 6-64　陶艺 /Eva Hild/ 瑞典 /2008

新彩陶是中华民族传统文化底蕴的延续,它洋溢着东方民族既含蓄又炽热的情感。它的工艺、技法是现代的,它的艺术语言具有鲜明的时代特征和现代情感。邱玉林的宜兴新彩陶集造型、书法、绘画、金石、浅刻、浮雕、釉彩、烧成工艺于一体,有的单独采用,有的互相渗透,相映生辉,汇集了土的艺术、火的魔术、人的智慧和技术,在世界陶艺之林别开生面,独树一帜,如图 6-65 所示。

所有不同的艺术形式都有其自身独特的艺术语言。宜兴钧陶堆花艺术,以其独特的成型方法、特有的表现工艺,在浩繁的中国陶瓷文化中堪称一绝。传统的钧陶堆花艺术之所以成名,是因为它使钧釉与堆花两大工艺形式集中于一体,它既有堆花的堆贴工艺,又有钧釉的釉色特点,视觉感受极其独特。

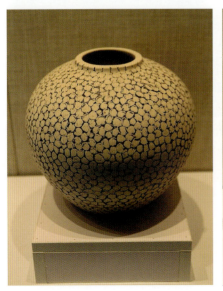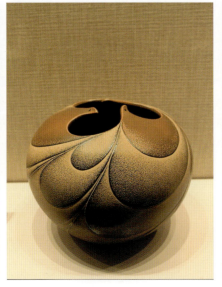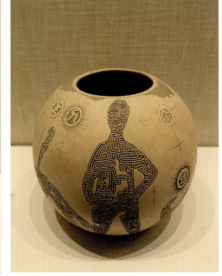

图 6-65　彩陶 / 邱玉林 / 中国 /2004

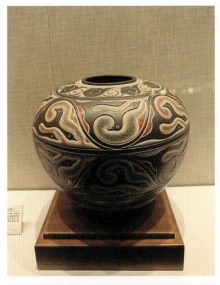
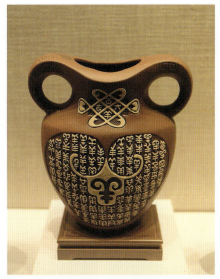
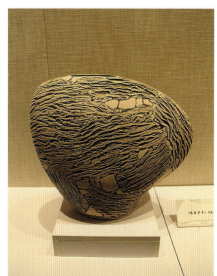
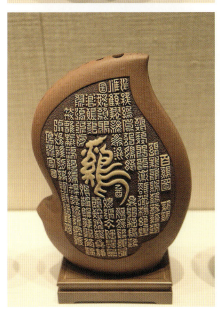
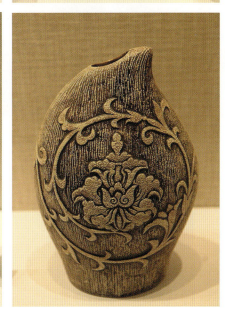

续图 6-65

习 题

旧物改造，自己动手。

以生活中的东西为主题，设计一个可以在生活中继续使用的物品或者装饰性物品。

要求：（1）具有形式美感，颜色搭配美观、合理；

（2）综合运用点、线、面、体的构成设计方法。

参考案例1：以一次性勺子为废弃的物品，将其改造成一盏灯，步骤如图6-66所示。

参考案例2： 如图6-67所示。

材料：废旧光盘、胶枪、灯泡。

电子化时代，废旧光盘堆积如山。头疼不如行动，利用光盘圆孔和反射面，光盘一个接一个整齐地排列，造型非常简洁，开灯后投在墙上的光影花纹十分漂亮。

参考案例3： 如图6-68所示，酒盒变身中式桌灯。

材料：装酒的木盒、灯泡、涂料。

给自己斟一杯红酒，品味醉人的醇香。一款木灯静静矗立在桌前。光线透过精致的花纹柔柔地溢出，酒醉般朦胧。

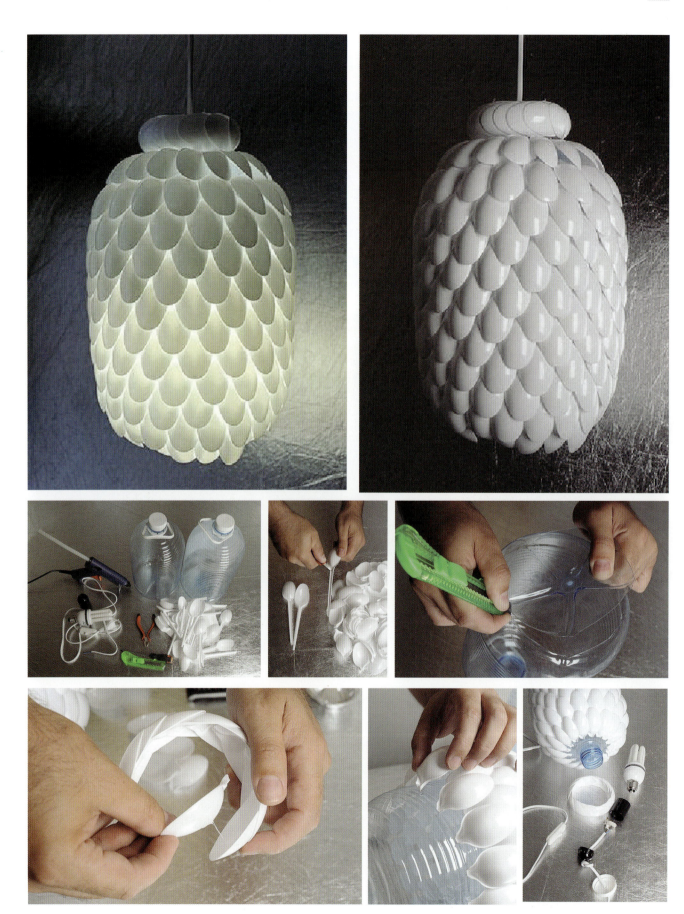

图 6-66　参考案例 1

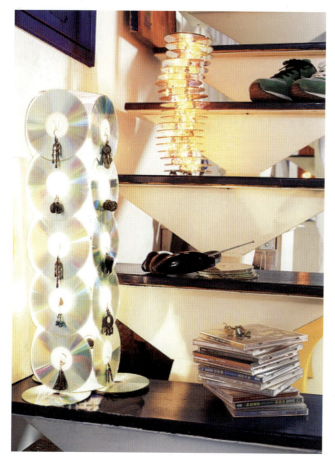

图 6-67　参考案例 2

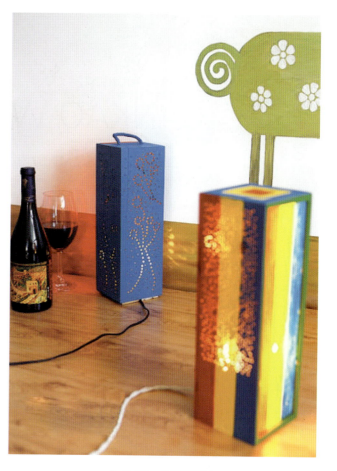

图 6-68　参考案例 3

参考文献
SANDA GOUCHENG
CANKAO WENXIAN

[1] 赵殿泽.构成艺术[M].沈阳：辽宁美术出版社，1987.

[2] 崔齐.平面构成[M].北京：中国纺织出版社，2002.

[3] 徐阳，刘瑛.平面广告设计[M].上海：上海人民美术出版社，2010.

[4] 胡云斌.平面构成[M].北京：人民美术出版社，2010.

[5] 王默根，王佳.平面构成创意[M].北京：中国纺织出版社，2007.

[6] 黄刚.平面构成[M].北京：中国美术学院出版社，1991.

[7] 满懿.平面构成[M].北京：人民美术出版社，2004.

[8] 鲍小龙，刘月蕊.创意图形之平面构成[M].上海：东华大学出版社，2008.

[9] 聂虹.图案与应用[M].武汉：华中师范大学出版社，2012.

[10] 洪兴宇，邱松.平面构成[M].武汉：湖北美术出版社，2001.

[11] （美）贝蒂•艾德华.贝蒂的色彩[M].朱民，译.北京：北方文艺出版社，2008.

[12] （德）爱娃•海勒.色彩的性格[M].吴彤，译.北京：中央编译出版社，2008.

[13] （日）夏井芸华.色彩设计[M].北京：人民美术出版社，2009.

[14] 陆琦.从色彩走向设计[M].北京：中国美术学院出版社，2004.

[15] 肖丹，徐浩.设计色彩[M].北京：中国轻工业出版社，2014.

[16] 林家阳.设计色彩教学[M].上海：东方出版中心，2007.

[17] 赵勤国.色彩形式语言[M].济南：山东美术出版社，2002.

[18] 王卫军，王靖云.色彩构成[M].北京：中国轻工业出版社，2013.

[19] 张如画.三大构成设计技法•图例[M].长春：吉林美术出版社，2004.

[20] 吴化雨.构成设计基础[M].北京：中国轻工业出版社，2012.

[21] 李鑫，周晶，宋曙奇.立体构成[M].北京：清华大学出版社，2014.

[22] 朱书华.构成设计基础[M].北京：中国轻工业出版社，2013.

[23] 王福娟，邹宏.构成——创新训练教程[M].西安：西安交通大学出版社，2011.

[24] 林华.新立体构成[M].武汉：湖北美术出版社，2009.

[25] 辛华泉.形态构成学（美术卷）[M].北京：中国美术学院出版社，1999.

[26] 段邦毅.空间构成与造型[M].北京：中国电力出版社，2008.

[27] 温丽华，田卫平.游戏动画设计基础——立体构成[M].北京：清华大学出版社，2013.

[28] （美）Don Hanlon.建筑构成[M].张楠，译.北京：电子工业出版社，2013.

[29] （日）原口秀昭.路易斯•I•康的空间构成[M].徐苏宁，吕飞，译.北京：中国建筑工业出版社，2007.